非物质文化遗产丛书

张芸 编著

鹤庆银器

中国轻工业出版社

图书在版编目（CIP）数据

鹤庆银器 / 张芸编著. —北京：中国轻工业出版
社，2023.6

ISBN 978-7-5184-3890-7

Ⅰ.①鹤… Ⅱ.①张… Ⅲ.①白族—金银饰品—民间
工艺—鹤庆县 Ⅳ.①J526.1

中国版本图书馆 CIP 数据核字（2022）第 030940 号

责任编辑：徐　琪　　责任终审：劳国强　　整体设计：锋尚设计
策划编辑：毛旭林　　责任校对：晋　洁　　责任监印：张　可

出版发行：中国轻工业出版社（北京东长安街6号，邮编：100740）
印　　刷：艺堂印刷（天津）有限公司
经　　销：各地新华书店
版　　次：2023年6月第1版第1次印刷
开　　本：720×1000　1/16　印张：7.5
字　　数：180千字
书　　号：ISBN 978-7-5184-3890-7　定价：68.00元
邮购电话：010-65241695
发行电话：010-85119835　传真：85113293
网　　址：http://www.chlip.com.cn
Email：club@chlip.com.cn

总序

　　中国是一个统一的多民族国家，具有悠久的文明发展历史，积淀了十分丰富而又独特的优秀文化遗产。从现实情况看，民族文化传承存在着信息缺失、表现缺失、机制缺失等问题，民族文化传承是非常紧迫和重要的。这是政府的重要职责，更是教育的重要使命，职业教育应责无旁贷承担起这一使命，发挥职业教育在民族文化传承创新中的基础作用、服务作用和促进作用，才能最大限度地使民族文化得以保护与开发、传承与创新。民族文化传承与创新是促进中华文化发展的需要，是促进文化产业发展的需要。

　　民族文化传承与创新只有将科学与文化相结合，技术与艺术相结合，通过信息技术、数字技术、艺术手段并用，建设民族文化传承与创新教学资源库，解决资源与需求的突出问题，实现优质资源共享，才能促进传统文化继承发展，满足文化产业转型升级需要。国家级民族文化传承与创新专业教学资源库是自主学习平台，是教育教学平台，是推广应用平台，是保护、传承、创新和传播民族文化的重要载体。资源库的建设惠及民众，功在当代，利在千秋。

　　国家级民族文化传承与创新专业教学资源库之中国传统金属工艺与泥塑工艺美术子库项目历时两年。我们不忘初衷，恪守资源库建设承诺，南向彩云之南户撒刀之乡，西走甘肃临夏积石山县，从中原浚县泥咕咕到江苏无锡惠山泥人，以传承文化、传习技艺为己任，寻访我国金属工艺、泥塑两大类非物质文化遗存，足迹遍及20多个省市自治区采集、整理、加工40余种国家级非遗项目资源，圆满完成资源库建设任务。

　　本套丛书是在国家级民族文化传承与创新专业教学资源库建设成果基础上编写而成的，从国家级非物质文化遗产的传承实际和工艺特点出发，既注重传承脉络和访谈纪实，又关注文化内涵和社会影响，便于读者学习与研究。感谢政校企行各界人士对资源库建设的鼎力支持，感谢非物质文化遗产项目各级技艺大师的无私帮助。由于我们专业学术研究水平有限，不妥之处，敬请斧正。

刘正宏

前言

　　银器是中国的文化遗产，千百年来一直流传于民间，美化着人们的生活。在中国四大银器之乡中，云南鹤庆的新华村是我国历史很悠久的银器之乡，鹤庆银器是国家级非物质文化遗产，可以说是屹立在传统民族文化中的一朵耀眼的花。鹤庆银饰大师和能工巧匠们在传承传统技艺的同时，不断探索新的技艺，吸取各民族银饰技艺的优点，形成了独具特色的鹤庆银饰，打造出来的每件银器都体现了制作者的独特用心。鹤庆银器不仅热销国内，在国际市场上也深受好评。

　　本书对于传统鹤庆器饰的历史、发展、现状、制作流程、大师等进行了详细丰富的描述，同时结合时代审美的需要，创新符合现代生活的作品，从而实现对传统艺术更好地宣传和发展。读者可以通过项目了解鹤庆银器、银器再设计开发、作品鉴赏，感受精美独特的云南手工银器制品的文化韵味，探寻手工银器制作的绝妙技法与工艺流程的奥秘。鹤庆银器也是北京电子科技职业学院主持的国家非物质文化遗产传承与创新资源库建设内容之一，立足对传统文化传播、推广的理念，将工艺的技术与设计艺术相结合。

　　本书由北京电子科技职业学院张芸编著，李颖、张峻、马翀提供、整理了部分内容。在本书的编写过程中，对寸发标大师进行了采访，感谢寸大师的大力支持。感谢韩晓坤老师指导付蕊提供的设计作品、于凯老师指导张宇提供的设计作品、李颖老师指导崇泽华和林蕊提供的设计作品、张芸老师指导尚飞超提供的设计作品、张峻老师指导梁静提供的设计作品。感谢北京电子科技职业学院孙磊、孙恒一、段岩涛老师提供的照片。感谢所有对本书提供帮助的人。由于编著者研究水平有限，不妥之处，敬请指正。

<div align="right">编者</div>

目录

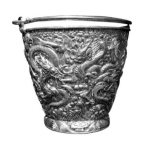
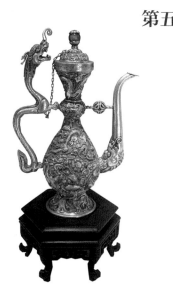

第一章

白族鹤庆银器历史概述

一、大理白族地区鹤庆金属工艺的发展历史

云南省大理白族自治州的鹤庆县新华村是一个古老的白族村寨，有着多元复合型的文化特点。鹤庆县志记载了鹤庆新华村的这种极具地方特色的区域文化，是新华村历经南诏、大理、元、明、清时期与汉族、藏族等文化交流的结果，其中最具代表性的就是金属技艺。新华村自古就是云南金、银、铜器手工艺加工的中心，至今已有上千年的加工历史。

新华村位于云南大理鹤庆县西北部凤凰山脚下，是一个依山傍水的坝区村寨。2000年，新华村被文化部和中国村社发展促进会命名为"中国民间艺术之乡"和"中国民俗文化村"。

1. 历史由来

鹤庆县新华村所属的大理白族地区，金属冶炼和制造技术历史悠久。剑川海门口遗址出土的铜器，经鉴定共有18件，存在铸造、热锻、热锻后冷加工等多种加工方法。该遗址的年代在学界备受争议，据最新技术分析结果，认定其出土铜器的年代应该在春秋晚期，说明当时金属制作技术是比较进步的。

相当于战国早中期的祥云大波那遗址曾出土一具长200厘米，宽62厘米，顶高64厘米，重达300多公斤的铜棺。铜棺由7块铜板用桦铆联结而成，两侧壁外表布满回纹图案，两横壁外表铸有以鹰、燕为主的动物图案，此外还有虎、豹、野猪、鹿、马、水鸟等物，两横壁外表图案略有变化。可见早在先秦时期大理地区冶炼、铸造铜器的技术已经成熟，铜器锻制技艺也开始出现。南诏时期大理地区的金属制作技艺也非常突出，铎鞘、浪剑、郁刀等是这一时期金属工艺制品的代表，其中尤以浪剑为最，剑川即以此命名。这种高超的技艺，一直延续到大理国时期，驰名的大理刀，就是制作浪剑工艺的延续和发展。

除了青铜铸造技术，白族金银细金工艺也发展较早。根据考古发现所知，东汉时期洱海区域已有镶金镀银的技艺，南诏、大理时期应征入伍远戍边疆的乡兵中，就有许多工匠，其中包括银匠。那时，军官用的部分刀把有银丝装饰，妇女的饰品上金片银丝更多见。明清时期，白族专门制作金银饰品的工店，遍布滇西各县。如大理，光绪年间即有天宝、三元、富宝等16家，中华人民共和国成立前夕发展到20多家。产品主要是妇女、儿童佩戴的饰品，如扭丝手镯、扁桃手镯、戒指、耳环、帽花、三须、五须、冠针、蝴蝶、龙凤等几十种。饰品刻有各式富有民族特色的花纹，十分精致美观，深受白族和其他民族妇女的欢迎，三须针筒、牙签等产品还畅销昆明等地。

此外，唐代云南政权南诏清平官、大将军，王磋巅（又名王磋颠），曾率领鹤庆工匠于公元840年前后修建"基广七里，增至千间"的大理崇圣寺和昆明东、西寺，据传东寺塔塔顶的四只铁公鸡，因口衔铜管，能在风中

新华村街景

"呜呜"长鸣。说明鹤庆金属工艺在南诏时期已在云南发挥着重要作用。据中华人民共和国地方志丛书《鹤庆县志》载：鹤庆人彭富，明代嘉靖进士，在贵州任参政时，聘请了善于抽铜、铁丝的工匠数人，传授其子孙。自此，彭屯百余户人家都学会了这一技术。又铁匠多在大板桥、母屯等地，铁器有藏锅、火盆和各式农具。小炉匠多在板桥、新华、罗伟邑、田屯等村，主要进行铜、铁器的零星加工修理。除在本地经营外，还到保山、镇康、腾冲、龙陵、耿马、腊戌等地经营。铜匠和银匠多在石寨子、秀邑、河头、三义等地，产品是日常生活用品和银首饰。有的还到四川省小凉山做手艺，颇受彝族人民欢迎。

民国时期，有少数金匠在县城加工金首饰。公元1913年，全县生产金器1.5千克，银器130千克，铜器2400千克，锡制品720千克，铁器12000件。新华村当地对外宣传的广告以及很多银匠铺的招牌上都写着"小锤敲过一千年"的标语。这里的"小锤"就是金属锻制技艺过程中必不可少的工具。1940年出生的新华村老年协会成员、在村中老一辈里文化水平最高的段育松老人讲述了早期新华村工匠从事锻制技艺的历史。新华村的地理环境是三面环山，且山为石头山，几乎没有农作物产出；仅东面有少量田地，因为人多地少，广种薄收，粮食不够吃，所以村里的男人基本都要外出挣口粮。段育松的祖辈、父辈们就是这样，挑起工具走村串巷，靠修补锅、壶等器皿养家。这些靠手艺为生，挑着担子每到一个村寨支起炉灶就能修修补补的工匠，被当地人称为"小炉匠"。中华人民共和国成立前，小炉匠常跟随鹤庆马帮的足迹，向南前往思茅、景洪，或保山、瑞丽等地做手艺。因为当时向北进入藏区的路途太过艰险，而瑞丽、景洪因为与盛产宝石、翡翠的缅甸接壤，经济相对发达。小炉匠出门，一来需要适应云南南部湿热的自然气候，二来要防止土匪抢劫，生活条件异常艰辛，有些工匠甚至因病客死他乡。

2．历史意义

鹤庆白族是一个历史悠久的民族，经历了从奴隶制逐渐变成封建制、几大王朝的合并、民族迁徙、战争、民族融合等阶段，是个包容性极强的民族，所以说鹤庆是一个多元复合型文化的区域，民族自身的文化不断受到外来文化的影响，也正是这一原因（学术界对白族族史众说纷纭）。然而金属工艺相对民族的传统服饰、节日以及民俗来说具有一定的稳定性，而且它作为一种文化符号的载体，承载着一个民族在一定历史时期的政治、经济、文化、宗教信仰，同时也折射出此时期民族文化之间的交融及手工技艺自身的传承、发展和创新情况。从白族现有的首饰技艺着手，通过白族丰富的历史背景进一步考证新华村白族首饰工匠群的形成非常必要。

二、新华村与首饰发展的渊源

有着"银都水乡"之称的云南省大理白族自治州鹤庆县新华村是坐落于鹤庆坝子中西部，草海镇辖区的一个村委会片村，包括南翼、北翼、纲常河三个自然村，背靠凤凰山，是个依山傍水的长方形坝区村寨，总面积约16.88平方千米。

1．"银都水乡"简介

"小锤敲过一千年"的新华村不仅是集金、银、铜首饰与器皿加工工艺于一身的"工匠村"，还是集田园风光、民风民俗、旅游购物于一体的省级民族旅游村。根据《鹤庆县2011年农村经济综合统计年报表》显示，2010年新华村的总人口数是1183户，共5716人，其中白族人口5637人，占总人口数的98.62%。其中劳动力2802人，从事家庭经营的1950人，外出务工劳动力826人，在这些人中，从事第一产业务农的仅仅有1024人（新华村委会，2011），不到总人口数的一半。在大部分靠务农为生的乡村来看，新华村这种格局实属罕见。

2．"工匠村"历史由来

为什么会出现这种情况呢？还要从新华村特别的历史积淀和特殊的地理位置说起。鹤庆在大理国时期逐渐由南诏时期的奴隶制经济向封建化转变，同时农业和冶炼业、造纸业、淘金业等也得到了发展。据记载，成化年间（公元1465—1487年），鹤庆北衙一带银厂大兴，朝廷于府城南120余里处设南、北衙，专管炼银；并设太监府管理矿课，御用监杨荣督办，下置帖差小监，分监各矿。到了嘉靖年间（公元1522—1566年），境内矿区有40余千米，横跨黄坪、北衙、松桂，为历史上鼎盛时期。矿业的持续开采，为铁、铜、银等制品的手工业兴盛奠定了物质基础。

新华村是茶马古道的必经之路，北与丽江相通，南与大理相连，西与剑川相邻通达怒江，自古便是大理国连接川藏及中原地区的枢纽地。同时，鹤庆是大理西北的重要门户，自唐南诏迁都大理后，便是抗御吐蕃的前哨阵地之一，向来是兵家必争之地。鹤庆县的马帮出现在鹤庆商帮兴起之前，主要运输战争粮草或运输银、铜等贡品，平时也用于生产运输。商帮形成之后，出入境的货物主要靠马帮运输。马帮所走的商路，不仅连接着商业、交流着文化，同时在厚重的历史长河中，也促进了周边各项技艺的兴起和传承。

早在南诏时期，新华村就已经开始民族首饰及生活器皿的加工与制作，到明洪武年间银器加工技艺得到进一步发展。据史志记载，明洪武年间，有一中原汉族红姓参将率军在石寨子屯成，"屯军中有善冶炼和以铜、银加工器具者，村民又习之。诸技艺均能，世代传袭"（邹君，田仁波，2009）。但也有另一种说法称唐太宗太和三年（公元823年）王磋巅还师云南时，在成都掠夺子女、工技九千余人，其中有六千余人被带到了南诏。后来有少部分在南诏受到重用的工匠留下来，入赘白族，他们的手工艺也随之流传下来。新华村的银铜工艺就是在这样的背景下发展传承的。

伴随着市场经济和旅游业的兴盛，新华村的手工匠人在继承和发展祖辈遗留下来的手工技艺的基础上，不断地探索创新，创造出了适应不同市场需求的工艺精品。

三、鹤庆银饰佩戴习俗

银对鹤庆人来说是生活的一部分，是不可或缺的。刚出生的孩子，家人赠予银饰，如长命富贵锁、银手镯（对镯）等，寓意平平安安，健健康康。孩子周岁的时候，会给孩子准备一副银碗筷，让孩子用来吃饭。白族的女性都会佩戴手镯，未婚女子佩戴的镯子比较素雅，一般都是纹样简洁的或光面的；结了婚的女子就会佩戴一些花纹比较复杂、时尚的手镯；中年妇女会佩戴一些大气的镯子；老年人则会佩戴比较轻巧的、花样简单的、带福禄寿字样的银镯……这都是随着年龄的改变而改变的。当人去世的时候，还会在口中放入一个银块，寓意老人清清白白地离开。

在鹤庆，女人一生中不可缺少的两件银饰是三须链和银手镯。三须链是鹤庆白族从古至今传承着的一套用手工操作加工银制工艺品的绝活，堪称工艺珍品。

1. 三须链

"三须"是白族妇女胸前衣服上挂系的一种链类饰物，因形似三条龙并列而得名。它的制作工艺奇巧，造型、构图颇为讲究。三须在鹤庆当地有着特殊的含义，按照当地的风俗，它是姑娘出嫁时的行头，有的甚至是新郎亲手所

制。随着文化旅游的发展，鹤庆银饰受到外来文化的影响，三须链的造型有了一定的变化。传统三须链的三须是银做成的小扣，扣锁相连成链，用三个"链花"按段距离将三条银链等距并排固定，即成三须。三须顶端，中间由主链作为连接，链端分别系坠针线包、烧耳……由四条银丝缠绕的圆圈扣锁，作为挂系的环扣。其色彩有亮白色、红色、绿色、蓝色，整件饰品颜色清新亮丽，色彩明快。材质则采用烧蓝，以银为胎，用银花丝在胎上掐出花纹，再用透明的珐琅釉料填于银胎花纹上，经过高温多次烧制而成。传统三须的装饰主体是链花，以蝴蝶为主题对三须进行装饰，装饰图案多样化，从上到下越来越复杂，使得整个银饰有秩序感，在银饰整体的造型、色彩、纹样的调配上，达到了一定的高度。

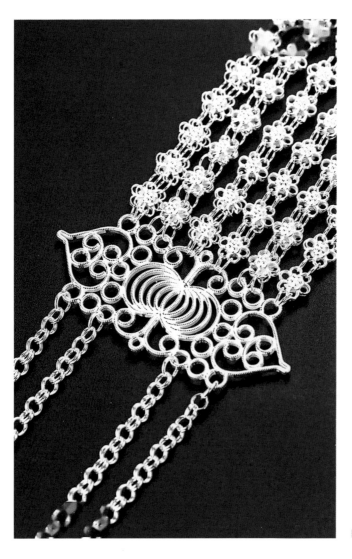

白族三须链

鹤庆现代三须的造型有一些变化。在形状方面，现代三须与传统的变化不大，都是由扣锁相连成链，用三个链花等距离并排固定，只是现代三须在链花、链接方式上进行了改变，是由六根扣链与链花相扣，底端的针筒也进行了整合，使其更具美感。现代三须链多采用米白色、金色，采用鎏金工艺制作。在装饰方面：链花在现代三须中得到简化，以简洁而富含深意的图案来连接扣链，在现代三须中，扣链和针筒得到了银匠的重视，对每个扣链的制作都非常讲究：每根扣链由六朵花组成，每朵花由六片花瓣组成，三须正反两面都是一样的，制作工艺繁复、精美却又不失生活气，它精彩却不张扬，配合着鹤庆服饰的主要结构线，与服装形成质感对比的同时又相互呼应，成为鹤庆服饰不可或缺的部分。

2. 银手镯

除了三须链，鹤庆银手镯同样是白族姑娘的必备嫁妆。鹤庆银手镯工艺复杂，采用多种工艺手法进行制作、组合，最后成为新的手镯。编织工艺银镯以"线"为基本元素，把线进行重组，在线构成的面上进行处理，把线做成面，组成有序的图案，达到新的装饰效果。整个银饰给人简洁、大方的感觉，但是经得起推敲，整个手镯设计巧妙，整体工艺较为复杂，适合低调有内涵的人。编织银饰图案，同样以"线"为基本元素，把线进行重组，在线构成的面上进行立体化，把银饰做"三维化"处理，形成特殊效果，给人耳目一新的感觉。整个银饰丰满富丽，生机勃勃，在图案应用上选用了传统图案，让人惊叹工艺美的同时又能找到熟悉感。錾刻类银镯，以图案、神话故事题材来装饰银饰，并做旧处理，更有历史感，结合传统人物纹样的应用，使得银饰充满传统文化情怀，给人怀旧的感觉。

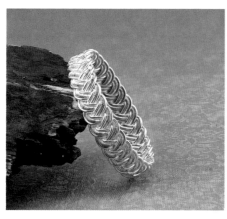
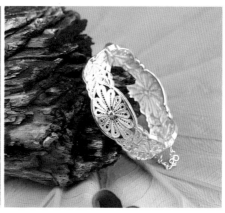

四、新华村白族传统首饰的种类及装饰纹样

1．白族传统首饰种类

新华村的白族人民不论男女老幼自古就有佩戴首饰的习俗，其首饰种类非常丰富。按照装饰部位可以分为：头饰、耳饰、颈饰、臂饰、腰饰等。

头饰主要是指银帽花，即镶缀于帽子上的鱼虫、花鸟、龙凤、菩萨、八仙及十二生肖等形制的饰物，仅一枚二分硬币大小，不同的造型配以不同的镂空纹样，非常精美。耳饰主要有耳环、耳线和耳钉，新华村白族的传统耳饰造型是中间宽两边窄。银项圈和银项链是重要的颈部装饰品，一般白族小孩会佩戴麒麟项圈，其造型非常优美，在一开口的实心项圈两端各坠一根银链，银链下端坠着空心的麒麟锁，也有坠如意锁或百家锁。银手镯作为最主要的臂饰，最为明显地保持了白族传统特征，主要分为素面、錾花、花丝、镂空等种类，除了镂空雕花的手镯外，其他基本都是开口的。腰饰主要是挂坠在腰部的钥匙链、针线筒和银五须等。

2．白族银饰的装饰纹样

新华村白族首饰的装饰纹样种类繁多，根据装饰题材可以分为动植物纹类、几何纹类及传统吉祥图案类等。

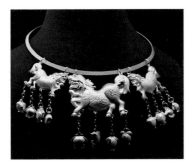
白族麒麟童锁

藏文手镯

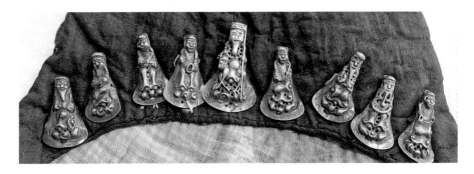
白族银帽饰

1）动物纹样

通过对新华村金银首饰中动物纹样的考察和总结，笔者发现新华村白族常见的动物纹有龙纹、蝴蝶纹、蜜蜂纹、鱼纹、鸟纹等。

（1）龙纹

新华村的手工艺品无论是金银器还是首饰，出现最多的装饰纹样就是龙纹，其中具有代表性的就是寸发标设计生产的"九龙系列"产品，如纯金、纯银的九龙壶和九龙杯、九龙火锅等，已经是新华村白族的一个代表性手工艺品。新华村白族的金银器和首饰上的龙纹装饰纹样都有龙须和龙脚，四爪张扬，鳞片饱满，神态非常的威猛跋扈，常常与云纹、水纹、山纹等结合设计，题材多是二龙戏珠、龙出东海等。龙纹一般是汉文化中不可分割的一部分，那为什么会在新华村白族的银器银饰中常常出现呢？通过与寸发标大师的交谈，笔者得知云南新华村的白族人民最崇拜的图腾之一就是龙，自称是"九龙族"后裔。这与新华村的地理位置有关，它处于黑龙潭、星子龙潭、大龙潭三个自然湖泊之间，白族先民们相信海里、河里、湖泽里居住着龙王，所以在湖泊之间建有龙王庙，而且每年的重要节日都会在那里举行庄重的祭拜仪式。

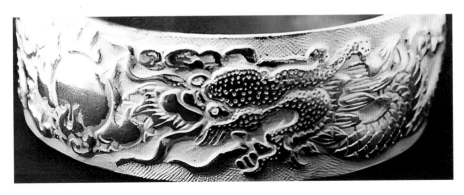

龙纹手镯

（2）蝴蝶纹和蜜蜂纹

在新华村白族，无论是在金银首饰、银器上，还是在坐垫、白族女子传统服饰中，都可以看到蝴蝶纹样和蜜蜂纹样，尤其是在销往大理的银五须上常常运用。笔者通过对当地师傅们的访谈及查阅相关资料得知，白族民间艺术有着"恋蝶"情结。每年的农历四月二十五日是白族民间的"情人节"，在这一天白族的青年男女会从四面八方聚集到大理蝴蝶泉边，跳白族传统"三节棒"舞蹈，对唱白族情歌，这一传统使得大理白族人民将蝴蝶看成浪漫爱情的象征元素。

（3）鸟纹和鱼纹

鸟纹和鱼纹属于白族本民族的传统纹样。在大中型银器皿、手镯的装饰中，鸟纹以仙鹤纹出现频率最多，其造型与白族房屋建筑上的彩绘图基本相

<p style="text-align:right">白族传统坐垫</p>

似，都是双翅张开，处于圆形适合纹样内，鸟身旁铺以水纹，在圆形结构图外，并常用云纹辅地。在白族的银手镯中常常出现造型抽象的鱼纹，其纹样采用左右对称不断重复的形式，鱼头和鱼翅基本呈菱形，鱼尾部呈三角形放射状，鱼躯干收缩而修长，其整体造型简洁明快，线条弧度内敛而又外张，极具有中国绘画的精韵。

<div style="display:flex;justify-content:space-between">建筑彩绘 鱼纹手镯</div>

2）植物纹样

新华村白族金银首饰、银器中的植物纹样主要有卷草纹、花纹，其中花纹以宝相花和莲花居多，在一些器皿上也常见牡丹花、石榴花、梅花等纹样。

在手镯或银器中，宝相花的装饰纹样一般有6～9个花瓣，而且常常以单层的花瓣为主，每片花瓣上都会有放射状排列的小直线纹理。在首饰装饰纹样中，宝相花经常作为主纹，并结合卷草纹，以四方连续、六方连续或八方连续等方式重复排列。莲花纹多出现在大中型银器皿或手镯上，在大中型器皿的装饰纹样中常常被用作辅纹，与弦纹搭配使用，而在手镯上常被用作主纹，与荷叶、鱼纹搭配出现。在其他缠枝花卉纹样中，花瓣多为4～6个瓣，蔓叶齐备，呈S形重复构图。

3）几何纹样

在新华村手工艺品中出现的几何纹样主要有云纹、水纹、山纹、点纹、漩涡纹、回字纹等。其中主要用在汉族银器上的几何装饰纹样有云纹、山纹、水纹和雷纹；用在藏族银器上的装饰纹样主要有回字纹、望不断纹、祀纹等；在首饰装饰纹样中常出现弦纹、点纹、三角齿纹、珍珠纹、圆圈纹等。

银錾刻盘

银杏叶首饰

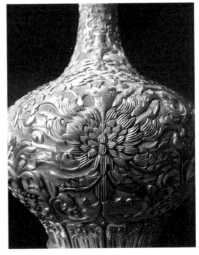

宝相花瓶

由上述调查的结果可以看出，纹饰作为首饰、银器装饰的基本构成因素之一，审美意象只是其表层的含义，更主要的是深层面包含的文化理念、人文风俗、宗教信仰和民族精神。这为我们了解白族的历史、宗教、民俗、文化艺术与经济发展提供了宝贵的线索。

3．影响新华村白族传统首饰纹样的因素

（1）地理环境

新华村白族手工艺品的装饰题材主要是以花鸟、鱼虫、植物为主的自然轻松风格，例如手镯上经常出现的缠枝花卉纹样和银钥匙链中蝴蝶、蜜蜂、花朵的造型等。通过装饰纹样可看出白族人民对日常生活观察得非常细致，反映出白族人民那种安静平和的生活状态。

究其原因，一方面是新华村被称为"鱼米之乡"，背靠凤凰山，临近草海湿地，村里又有黑龙潭、星子龙潭等，山上林间的昆虫、江河湖海的鱼虾，无一不是触目可观的。随着时间的推移，这些花鸟鱼虫的形象逐渐演变成现今白族的主导传统纹样。另一方面是新华村白族没有像其他民族那样经历过大规模的民族迁徙和战争动乱，因此在其装饰纹样中找不到含有沉重历史意义的题材。

（2）汉文化的影响

新华村白族的首饰装饰纹样无一不体现了与汉文化的关系。尤其是龙纹和几何纹样几乎与汉族手工艺品中的装饰纹样相同。根据史料记载，出现此现象的原因有二：一是在南诏大理国时期，上层白族显贵就十分仰慕和崇尚汉文化，不断地派出子弟入京、入蜀学习唐宋儒学。二是南诏与唐的关系破裂时，通过战争掠夺汉族手工艺品的制作工匠进行间接的文化传播和接纳。唐李德裕《等二状奉宣令更商量奏来者》记载此次战争，驱夺的汉人被充为工匠和奴隶使用，少数的文人志士还可以在此为官，所以无论是上层社会还是下层社会的白族生活都浸润着汉文化，唐宋时期流行的装饰纹样也就大量地被白族人民认同着。

（3）新华村白族的其他民族工艺

白族的民族工艺除了金属加工制作外，刺绣、雕刻、竹篾花草编缀和建筑装饰等各方面，也都有精湛的体现。尤其是装饰木雕，以体现吉祥文化为主旋律，题材多取于传统的奇花、瑞兽、暗八仙、福禄寿三星高照等图谱，多为民俗文化中的松鹤遐龄、鲤鱼跳龙门等造型。这些丰富的民间工艺为首饰纹样的汲取提供了便利的条件。

（4）多种宗教并存

由于新华村所处的特殊地理位置，呈现了多民族文化汇集、共同发展，多种宗教并存的现象。这对新华村传统首饰技艺产生了很大的影响。尤其是佛教文化的传入和兴盛，使得白族本主宗教与佛教互相渗透，形成了具有鲜明地方民族特色的佛教信仰。随着佛教的盛行，以宝相花、莲花为代表的佛教装饰纹

样也开始广泛流行。直到现在，宝相花纹依然是白族传统纹样的典型代表，从这可以看出佛教对白族民族审美倾向的影响作用。

另外，随着汉文化的影响，道教文化中的传统吉祥纹样在白族首饰中也随处可见，例如：福禄寿喜、麒麟送子、多子多福等带有吉祥寓意的文字、题材、纹样的运用。

第二章 鹤庆银器中的民俗文化

一、鹤庆民歌

居住在鹤庆的大多是白族人，白族文化是一种多元的、开放的文化。自唐、宋以来以"南诏国""大理国"的文化为代表，有着悠久灿烂的历史文化。鹤庆还有多元的宗教文化，信仰最普遍的是根植于白族村社生活和民族意识中的本主文化。本主，又叫"本主神"，意为"我们的主人"，具有村社祖先的含义，是当地的传统信仰。白族先民自称是"近水而居的人"，起因是早在三四千年前，白族先民便已在肥沃坝子里种植水稻，水给白族人民带来了幸福生活。有人说："白族人最善于生产经营，又很会逗趣玩乐"，这是真的。白族的生产劳动习俗内容丰富，多姿多彩，比如每到插秧时节，人们像过节般喜庆隆重。中华人民共和国成立前，鹤庆地区多采用换工的形式，互相帮助栽秧，栽秧第一天叫"开秧门"，人们高举秧旗，在唢呐和锣鼓的吹奏下，唱着吹吹腔，青年女子穿着崭新的当地服饰在田里插秧，青年男子则负责挑秧，挑秧的间歇就和女子对唱白族调。

白族调，可用白语或汉语唱诵，以"三七一五"的形式创作，亦称"山花体"。各式各样的白族调有严格的押韵法，不同的押韵又有独特的"曲名"，故歌词必须合韵，方能入曲。最有名的作品是明代著名文学家杨精的《词记山花·咏苍洱境》诗，以下是其中的两小节：

> 苍洱景致观不尽，造化工迹万千处，南化金锁踞天险，镇青龙白虎。
> 山影倒映海面倾，海水荡漾山盘旋，十八溪水从西来，注东海九湾。

全诗如用白语念诵，更感韵律整齐，音调铿锵。白族调是白族人喜爱的民歌，在城镇和乡村都广为流传。它有三大特点：第一，具有独特的民族形式和严格的韵律；第二，善于通过生活展开描述，有丰富的想象力；第三，喜欢采取排比比喻等艺术手法，来表现悲欢和爱情，白族调歌词技巧娴熟，曲调生动婉转有韵味。

在有活动的场合，青年男女多采用对口山歌形式，属于谐谑及试探性质，对歌不但唱情，也比智慧，要求即兴编词演唱，一问一答，中间不能停顿，谁接不上唱词，或韵律不同，就算唱输了。一般是男女双方先是互相挖苦讽刺，如碰到中意的对象，就作些初步的试探，如：

> "上山割草哥约妹，下田栽秧妹约哥。"
> "阿哥耙田龙戏水，阿妹栽秧凤穿花。"

真正抒发情意的山歌，则在另外的场合。

鹤庆地区龙潭多、庙会多，开始过春节，就耍龙灯，直到正月十八，才到

西龙潭谢龙，这半个多月里，日日对唱山歌，夜夜耍龙看灯，十分热闹。由正月直到春耕大忙，月月都会有庙会，各村还要迎送本村崇奉的本主。每逢这种日子，庙前有业余剧团演唱滇戏，有的人家在空地上支起帐篷，全家在野外拜佛敬香，乞求神灵保佑全家安康，五谷丰登，六畜兴旺。青年男女则利用这个机会谈情说爱。

白族青年的恋爱比较自由，他们不仅利用赶庙会的机会，还通过劳动、赶集、节日活动等场合谈情说爱。他们恋爱有个特点，即常常利用唱山歌试探感情，抒发感情，尤其在三月初三到十五朝拜石宝山的日子里，常可听到男女对唱的山歌声，高亢嘹亮，此起彼伏，连续不断，直至深夜，正如《朝山调》描述的那样，"莫烧香，大树林里走一趟，哥也唱来妹也唱，唱得树林闭眼睛，鸟儿偷着望"。

对唱山歌的，不一定是原来熟悉的人，有的是用歌声寻找对歌的人。

男："哥的曲子有得一书橱，可惜不遇对歌人。"

女的听到，便从远处用歌声回答：

"你有曲子尽管唱，十句五句还给你。"

两人搭上山歌后，便用歌声互相探询情况，若女方已有恋人，答复对方：

"山伯访友来迟了，水打兰桥一场空。"

这种情况下，两人就只有唱唱娱乐而已，若女方没有恋人，就会回答：

"好花开在悬崖上，不是蜂蝶采不来，蜜蜂见花闪闪翅，花见蜜蜂笑着开。"

青年男女，往往在对歌中逐渐靠近，若双方情投意合，歌声表达的感情也就越来越深。

男："有缘不怕隔山海，无缘哪怕两对门。"

女："不是冤家不碰头，就是冤家才遇拢。"

白族青年虽恋爱自由，但在中华人民共和国成立前，婚姻全由父母包办，从订婚到结婚，全由父母做主。过去还有少数是指腹为婚。白族把订婚叫作"发红帖""送水礼"。

其中，媒人起的作用很大，双方父母往往被媒人的花言巧语所欺骗，因此，青年男女对媒人很憎恨，这首鹤庆甸北民歌《不要媒人也成亲》就表达出他们这种想冲破传统婚姻束缚的思想感情。

男："闲言闲语你莫听，小哥哪会爱别人。"

女："（那么搭你）手提罗锅（嘿）热冷饭，陆续陆续热透心。"

男："二月初二龙相会，小哥请媒来定亲。"

女："只要小哥有情意，不要媒人也成亲。"

可见，民歌里浸透了人民群众的情感，是发自人民群众肺腑的声音。它是全人类的一种文化现象，是人民群众口头、集体创作于民间，流传于民间，作用于民间的歌唱艺术。民歌不仅是音乐之始，亦是人类文化之始，与日常生活交织在一起，既是生活，又是从生活中升华出来的音乐艺术，它的性质决定其

具有久、深、广、大的特征。

鹤庆人民勤劳善良，丰富多彩、源远流长的民间风俗决定了鹤庆白族民歌调子的高亢、优美、动听并具地方特色。"满山满岭三弦声，歌如美酒醉人心。"人们在劳作中创造了民歌，它反映着劳动人民朴实的生活。"无郎无姐不唱歌"，无论是在婚丧嫁娶、喜庆节日还是在风俗活动乃至劳动生产中，人们热情高歌，歌唱祖国繁荣昌盛给他们带来的美好生活，歌唱白族人民更加幸福安康。

《不要媒人也成亲》
歌谱

二、白族填井民俗中的井崇拜和井文化

1. 祭井的民俗

祭井，即祭祀井神。在中国，从古至今人们对井都极为敬重。"祭井"是古代"五祀"之一，东汉王充《论衡祭意》有云，"五祀：报门户井灶中霤之功。门、户，人所出入，井、灶，人所欲食，中霤，人所托处。五者功钧，故俱祀之"。五种祭祀对象中，门、户、灶、中霤均为室内建筑，唯有水井例外。早在先秦时传诵的《击壤歌》："日出而作，日入而息。凿井而饮，耕田而食。帝力于我何有哉。"歌词中将凿井与农耕看得一样重要，可以看出井自

古便与人们的生活紧密地连接在一起。人们心中对井存着感恩的心，民间相信井是有神的，因此对井神要加以祭祀。

2. 填井

在当地农村，因为住房扩建等原因，需对家中原来的井进行填埋，俗称"填井"。从以上的"祭井"中，可以看出白族人民对井的崇拜和井在其心目中的重要地位。毋庸置疑，对井进行填埋也是一件很重要的事。

在当地农村家庭中对井的选址和填埋很有讲究。填井的过程带有一定的白族宗教祭祀色彩，从侧面反映了井文化和人们对水资源的重视。

三、白族地区有关《格萨尔王传》的传说及其民俗活动

《夏宗格萨尔》和《格萨尔王传》同是叙述英雄格萨尔降妖伏魔、为民造福的故事，《夏宗格萨尔》已是白族、普米族化了的民间文学作品。白族的很多节日庆典都与此故事有关，人们忘不了造福于人的格萨尔和他的长蹄飞马、九头神鹰、无尾巨蟒。每年都要为他们举行祭祀活动，沿袭至今，成了一年一度的朝鸡足山、绕古宗石、钻天华洞和耍马鞍、跑马、夸马、舞蛇等传统民俗节日。

1. 马年趣俗

在鹤庆、剑川的白族和永胜、宁蒗的普米族群众心目中，马是善良的化身，进取的象征。传说格萨尔及其长蹄飞马是在马年除魔升天的，故每逢十二年一轮的马年到来之际，居住在这些地区的白族和普米族群众，就要举行隆重的颂马活动。

（1）耍马鞍

居住在鹤庆、剑川山区的白族群众，在马年正月初一的黎明，各家的当家男子要用水煮黄豆拌红糖的精饲料喂马，谓之酬马。待雄鸡啼唤太阳升上东山尖时，全家人一齐动手，给每匹马额上系以红绸或牦牛尾巴，再在它耳朵上饰以火红杜鹃花。然后放马出厩，由家中的孩童带到草嫩水甜的地方，整天任其自由自在地玩耍、饮嚼，称之养膘。

早饭后，各养马村户将一个个马鞍装饰一番，全家人将马鞍分别扛、抬至"祭鞍"场，堆放、摆设成飞马形状（全村所有马鞍只能堆设一匹"飞马"）。待全村人会齐后，敲锣打鼓、燃放鞭炮，举行颂马仪式。众人载歌载舞，环飞马造型踏歌颂之。颂马结束，众人舞耍着各自的马鞍，游山游村，一含以马驱魔之意，二来表示马儿一年负重辛劳，今日由其主人代它承负重载，让其痛痛快快玩上一天的酬马心意。

（2）跑马

居住在鹤庆六合、城郊等乡山区的白族（连同与其杂居的少数民族），每年正月初一至初三日都要举行"跑马"活动。节日前，人们用竹篾和彩纸扎裱成一匹匹"飞马"，或用野花、野草将其装饰成传说中长蹄飞马的造型。到了节日，人们将自己装扮成格萨尔的形象，"骑"在马"背"之上，表演格萨尔同各路魔鬼鏖战的场面。表演完毕，马阵在歌手们的带领下，敲锣打鼓，吹着唢呐，到各家各户的马厩外再歌舞一通，表示给各户喂养的马拜年。待拜完年后，马阵奔赴居住地所属的各山头奔跑驱魔，巡视村寨的"安全"，称之"跑马"。

（3）夸马

居住在金沙江沿岸宁蒗、永胜、鹤庆境内河谷地段的白族和普米族，大年初一要举行别具风情的"夸马"活动。各养马户的年轻姑娘，在除夕之日，到山里采来各色野花，将其编缀成璎珞、响铃、笼头、缰绳、鞍垫……一到大年初一，给自家喂养的马儿装饰起来，再赶到"赛马"场中，举行"夸马"活动。夸马，即歌唱自家喂养之马的来路；歌唱自家马的膘水、负重、行走等各种长处。

2. 舞蛇、祭蛇和酬蛇

蛇在白族人的心目中，是龙的化身，主风调雨顺，五谷丰收。在《夏宗格萨尔》中，蛇是神灵的化身。格萨尔的武器之一——长刀，即是无尾巨蟒所变。这把宝刀，不仅能劈石斩妖，还可当火炬照明。在伴随格萨尔战斗的征程中，立下了功勋。这样，在流传《夏宗格萨尔》故事的白族、普米族地区，对蛇的崇拜就显得分外虔诚。舞蛇、祭蛇和酬蛇的民俗活动，就是人们崇蛇的一种信仰体现。

3. 赞鹰寄俗

在《夏宗格萨尔》故事中，九头神鹰也是格萨尔降魔除妖、为民造福的得力助手。它不但在故事中让人讴歌赞颂，而且被后人崇为神灵，世代受到崇拜。

传说每年二月初八和清明日，是九头神鹰转世成神的日子，丽江九河、七河，鹤庆甸北、河东等地的白族和宁蒗、永胜的普米族，要举行颂鹰、"斗魔"、饲鹰的活动，以祭祀神鹰。

四、大理鹤庆民间瓦猫民俗文化

1. 屋脊上的守护精灵

从古至今，人们崇拜的对象是多种多样的，在作为我国典型原始崇拜地区

的云南，最为突出的方面就是民族建筑。云南民居建筑装饰蕴含着浓厚的原始意味，在建筑布局和构件方面有深厚的文化内涵和丰富多彩的表现形式。

瓦猫和蹲在屋顶上的猫外形相近，因材质为瓦故名"瓦猫"。瓦猫在当地暗指能为人们驱邪保平安的老虎，在云南民间，又称作"镇脊虎""降吉虎""吉祥虎"，是镇宅神兽。瓦猫的主要功能是驱邪镇宅和装饰房屋，是融合民间、宗教文化和建筑装饰为一体的民俗文化，人们把瓦猫当作能为自己驱灾避难、取得吉庆祥瑞的灵兽。从装饰角度而言，既蕴含浓厚民俗文化意蕴又能体现民居建筑装饰文化精髓的民俗特色艺术品便是瓦猫。因此，人们把瓦猫当作镇宅神兽奉于屋脊之上，把消灾祈福的夙愿寄托在瓦猫身上，作为人们的信仰、审美和民族文化的解释，它既是人们的心理安慰，又丰富了建筑装饰。

2. 瓦猫的起源

各民族之间虽说存在着差异性，但是人们却有着相同的心理特性和生理特征，即希望吉祥幸福、健康长寿，盼望一切事物都能朝着自己所期望的方向发展。在长期生活实践中，人们在特定的心理基础上有了吉祥观念、吉祥符号，

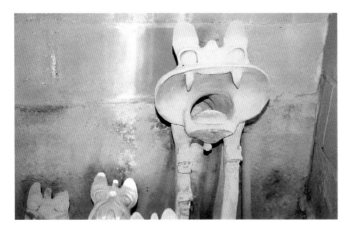

瓦猫

代表吉祥的实物便由此应运而生。

瓦猫是明代时"嘲风"（一种走兽的名字，造型像虎，有独角，民间称为"镇脊虎"）传入大理后，在当地的一种传承和变形。在中原地区只有传统的公共建筑上才会使用"嘲风"。传到云南后便有了自己的解读方式，人们改变了它的外形和朝向，然后运用到了民居建筑上，但其镇宅、辟邪的功能，仍然没有变。

3．瓦猫在民居建筑中的应用

人们信奉的习俗和瓦猫蕴含的文化影响着瓦猫的安放。瓦猫的安放并不需要考虑房屋的构建规律，它是建筑物的附属品，只是以建筑构件的名义被安放在屋顶之上。瓦猫被认为是家庭的守护神，因而百姓家都会在房屋上使用。

4．瓦猫的造型艺术

瓦猫已然成为一种奇特的民俗习惯，流传于云南的大部分地区。各式各样的瓦猫形象，更彰显了不同的民俗特点，作为各民族图腾之一的瓦猫，体现出了人们对美的憧憬和神往，由于各民族的生活环境和思想意识的差异，导致人们对美的定义也不一样。瓦猫作为一种载体出现在人们生活里，云南各地的瓦猫姿态万千、丰富多彩，是因为各个民族的审美意识、风俗习惯和宗教信仰之间存在着差异。

鹤庆瓦猫多为陶制，着重传神的同时比较讲究制作工艺，在云南应当是最具代表性的，除了大理地区，就连迪庆、丽江的纳西族都在使用。人们认为有一定威慑力的东西，它的样子看上去一定是凶狠可怕的，身上有虎、猫、狮等

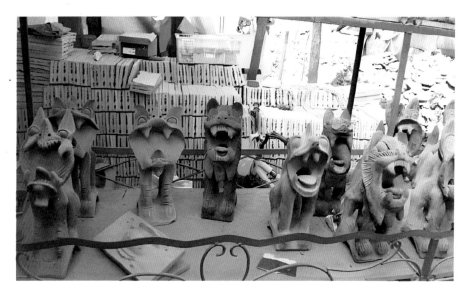

瓦猫的造型艺术

影子。鹤庆瓦猫形态夸张，地域性明显，它是随着砖瓦业的发展而产生的，它没有过多的色彩装饰，有着原始朴素的气息，青灰素色简单素雅，这也许是因为白族人民崇尚白色所导致的。和民间的一些传统工艺相比，鹤庆瓦猫的形态并不十分注重写实性，形态在似与不似之间，不追求逼真写实，也没有一成不变的艺术样式，它注重造型的气势美和抽象美。

鹤庆瓦猫拥有极度夸张怪诞的面貌特征，给人奇妙又富有原始情趣的视觉感受，展现出敦实浑厚、稚拙的原始美。从造型上看，瓦猫头大身小，头部比较扁平，嘴巴大张，更加凸显了瓦猫凶猛威武的形象。它的舌头向外朝上伸出，上下两颗尖利的牙齿中间有一排平整的牙齿，双目圆睁且向外鼓，直立的两耳之间有着翘立的鼻子，神气十足的样子，嘴里有洞和屁股相通，肚子为空心，安放的时候都为头朝外尾朝内，尾巴直立上翘，看上去机智敏捷，身上有鳞纹，四肢粗壮有节，底座是一片打圆的瓦，雄伟地矗立在屋檐之上。由于瓦猫的头部比较大，占整个造型的三分之一，瓦猫粗壮的四肢便调和了整个比例，所以看上去并不会有头重脚轻的视觉感，反而显得沉稳有力，虽然瓦猫咧着大嘴，向外露出的牙齿特别尖锐，面目狰狞，但由于体型和猫相似，又给人一种质朴可爱的感觉。

瓦猫和门口两侧摆放的石狮子不一样，石狮子一般不会单一使用，通常是雌狮在右边，雄狮在左边，而瓦猫一般安放在屋脊的正中央；石狮子拥有威武健硕的身躯，外表看起来桀骜不驯，身上有华丽贵气的佩饰，而瓦猫骨子里透着一股质朴的气息，它生于泥土，源自民间，更有一股稚拙之气。

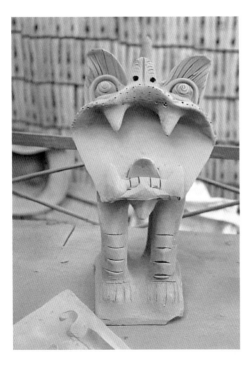

瓦猫夸张的造型

5．富有趣味的审美感受

在大理鹤庆，没有专门为瓦猫而造的窑，瓦猫只能和普通的砖瓦混搭烧制，所以鹤庆瓦猫大部分为瓦色的青灰素色。它独有的古朴原始之美，孕育出了强烈的视觉冲击力，形态也具有极其生动夸张的趣味性。瓦猫形象塑造简练，具有较为整体的外部轮廓，在塑造上并不必须遵守特定的规则。它拥有朝气蓬勃、生动活泼的整体造型，让人有一种奇妙有趣的审美感受，瓦猫注重的是总体的神态，彰显个性特征，并不十分在意细节描绘。受民间习俗的影响，人们在意的是瓦猫的象征性，对它的造型并没有过多的要求。因此，早期的匠人并不会在瓦猫的造型上下过多的功夫，只需具有大肚、大口的特征就可以了，造型比较简单。瓦猫流传至今，在适应人们审美意识的转变的同时，为了满足现代人的审美需求，出现更多的更有趣味性的瓦猫造型。瓦猫作为云南各民族间流传的吉祥物，随着云南旅游业的发展正在渐渐被世人所熟知。

第三章 鹤庆银器工艺特色

一、传统金属工艺与材料

现在市面上常见的银制品的原材料多为925银，也称为泰银，即银含量是92.5%，其品质较坚硬，不易造型，稍操作不当就容易出现断裂现象，而且易氧化变黑。新华村白族传统首饰工艺多为錾花工艺和花丝工艺，由于其工艺的特殊性，决定了传统首饰工艺最理想的银原料是国际1号和2号白银，即纯度为99%以上的白银，新华村的银匠也将其称为"雪花银"。纯银的延展性比较好，而且不容易断裂，耐火耐高温，易于塑形。新华村白族传统首饰除了金银制品之外还有铜制品，在白铜、青铜、紫铜、黄铜的种类中，新华村传统首饰工艺采用的是紫铜，即纯铜，又名红铜，同样因其具有良好的导热性，易于热压和冷压力加工，塑形性极好，直接经过锻打就能制成各种装饰品。

二、传统首饰工艺与焊药

新华村白族金工匠所使用的银焊药分为纯银焊药、925银焊药以及藏银焊药三种。纯银焊药又分为两种：一种是嫩焊药，即熔点较低的焊药；另一种是老焊药，即熔点较高的焊药。嫩焊药的配制方法是500克银中加入100克黄铜，再加入少量的纸或草木灰。现在为了省事在焊接925银饰品的时候直接用嫩焊药。老焊药的配制方法是500克银中加入80~85克黄铜，然后再加入少量的纸或草木灰。藏银焊药的配制方法是500克银中加入200克黄铜，再加入5克锌和5克助熔剂，如果银好的话可以少加50克黄铜。铜器焊药分为两种，即紫铜、白铜焊药和黄铜焊药。紫铜、白铜焊药的配制方法是500克黄铜加入250克化学锌。黄铜焊药的配制方法是500克黄铜加入500克化学锌。银焊药和铜焊药的配制方法基本相同，不同的是银、铜、化学锌的比例。

以嫩焊药的配比加工方法为例，焊药配制的过程记录如下：

第一，称重。用电子秤分别称500克银片和100克黄铜片。

第二，银和铜完全混合。将称好的银片和铜片放在坩埚中用大火加热，等银片和黄铜片彻底熔化后加入纸或草木灰，起到保温、提温和分离液体的作用。在西藏地区配制焊药时会往里面放牛粪或者电池皮，都是起分离作用。在这个过程中要用长钳不断地搅拌，等混合均匀后，便可关火。

第三，搅拌。把盛有溶液的坩埚放在装有炭灰的盆上，因为炭灰有良好的保温作用，然后在熔融状态下用钳子快速搅拌，搅拌的速度慢了溶液就会凝结成块。焊药在不停地搅拌和自身冷却的过程中结成颗粒，颗粒越细越好。一般经验足的老工匠搅拌的速度会很快，做出的焊药颗粒也会很细。

第四，清洗焊药。将搅拌成颗粒状的焊药用细筛子筛一遍，漏下的焊粉直接倒入冷水中，用清水反复冲洗，直到没有其他杂质为止，这一过程称为洗白。最后将清洗好的焊药烘干，剩下的颗粒较大的焊药留下次再配制时使用。

称铜重　　　　　　　　　　　　　　　称银重

熔银和铜　　　　　　　　　　　　　快速搅拌混合液

筛焊药　　　　　　　　　　　　　　洗焊药

　　第五，使用方法。使用时根据所需分量加入铜焊粉（起催化作用）、硼砂和少量水即可。铜焊药加入的铜焊粉应比银焊药加入的多。焊药的配制技术性较强，经验丰富的师傅配出来的焊药不仅焊粉较细，容易焊接，而且焊接面也很光滑，不会破坏银制品本身的肌理结构。西藏地区做藏族服饰的腰带时，因其工艺非常复杂，要求在焊接时必须用熔点比较低的焊药，所以配制的焊药一般是200克银加300克铜。由此可见，工艺的繁复性决定了焊药的配比，焊药的品质决定了手工艺品的质量。

三、焊接工艺与焊板

云南新华村白族工匠在焊接时使用的辅助工具是在盛有石子的盆里完成的，相比之下，石子更有优势，因为石子有良好的保温作用，可以使首饰物件受热均匀且保持温度一致，可塑性也较强，在焊接时随时都可以根据首饰的大小、焊接位置选择合适的摆放方式，有时还会把首饰物件直接插在石子里面，更加方便焊接。

焊接辅助工具

四、首饰工艺与工具

在首饰或银铜器的制作过程中，工具对于工匠就像画家手中的画笔一样不可或缺，由于金属材质的特殊性，新华村白族传统手工技艺对工具有很强的依赖性及创造性。根据功能性可以把工具分为錾刻类工具、造型类工具、热处理工具、综合辅助类工具和材料。

1.錾刻类工具

一把小铁锤和一套钢制錾子是新华村白族首饰工匠錾花时不可少的工具。由于錾刻对象的器形、装饰纹样以及肌理的不同，錾子的头也被工匠们磨制成尖、方、圆、平、月牙、凹槽、花瓣等不同形状。根据錾子的形制，新华村首饰技艺錾花所用的錾子主要分为跑錾、尺錾、线錾、卡錾、窝錾、死窝錾、窝尺錾、点春、圆圈春、让花春及平口刻刀、三角刻刀、方口刻刀、菱形刻刀等。

在功能上：跑錾主要用来跑线，定纹样的大型，大的跑錾用于直线錾刻，小的则用于錾刻曲线；窝錾适合用来錾刻卷叶花型纹样；死窝錾主要用于小的转折处理或龙纹身上的鳞片处理；窝尺錾用来给錾刻好的纹样侧壁找平，增

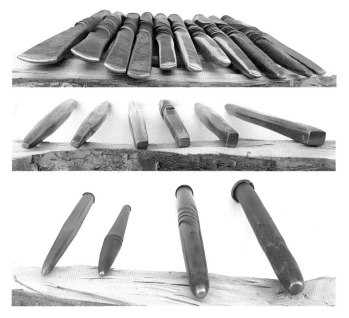

各种錾子

特制鳞片錾 錾刻金鱼作品

加立体效果；尺錾用于给器物找平，强化纹样边缘线；线錾顾名思义也用来跑直线，与跑錾不同的是它可以做多行线肌理的处理；卡錾用于做立体圆雕的纹样处理；点春、圆圈春和让花春用于打点或圆形肌理的处理，如錾刻动物的眼睛；三角刻刀可以錾出很细的线，并且在金属上錾出的线型剖面是呈"V"字形；菱形刻刀可以较深地切入金属，錾刻出各种装饰线条；平口刻刀錾出的线条底部是平整，常被用来修饰金属制品比较隐蔽的地方；方口刻刀能铲去较大的面积；半圆形刻刀用于底部弧形线条的錾刻。

2. 造型类工具

造型是首饰及银铜器物加工制作的基础，其所需要的工具主要有模具、锤子和铁枕三大类，而每一类的工具又因具体的作用，在材质、大小和造型上存在差异。

造型模具根据材料的不同分为锡制模具、锌制模具和钢制模具。锡制模具硬度较低，便于塑形，适宜制作纹样复杂、细节丰富的器物；锌制模具硬度适中，制作的纹样较锡制模具纹样复杂；钢制模具硬度最大，制作的纹样最为简单，主要是用于机械冲压。

锡制模具　　　　　　　　　　　　　　　　　　　　　　　　钢制模具

锤子主要是为银饰及银铜器的敲型和塑形服务的，按材质分，主要有胶锤、木锤和铁锤三种。胶锤和木锤主要用于金属制品表面的找平及器形的校正；铁锤是锻制金属器物形制不可或缺的工具，根据不同的用途又可分为錾花锤和深锤，錾花锤主要是和錾子配合使用錾制银饰及银铜器物的花纹，深锤用于敲打一般锤子够不到的银铜器内部。

铁砧类工具主要有铁马凳和大小平砧。铁马凳是非常古老的也是用途非常广泛的银器制作工具，铁马凳的中间有个方孔，用来更换不同的工具，所以几乎所有的银饰和银铜器的制作都要经过它才能完成；小平砧和大平砧主要是在给银饰或银铜器物制型找平过程中，垫在银器物下方起铺垫的作用。

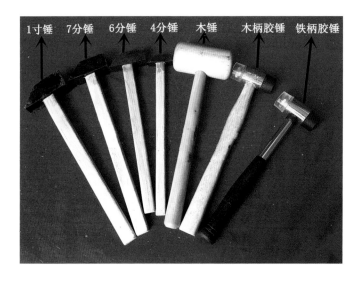

各种锤子工具

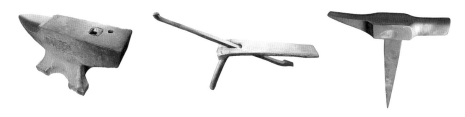

3．热处理工具

热处理是改善金属材质的工艺性能、使用性能、充分发挥材质自身潜力的一种重要处理手段。金属材料在拉拔、锻压、铸造等工艺的加工过程中常常存在残余内应力、化学成分分布不均匀、组织结构不稳定等现象，有的会影响金属材料的工艺性能和使用性能。所以热处理在加工的过程中就显得尤为重要。热处理一般有淬火和退火两种不同的类型。淬火是指将金属材质加热到一定程度后迅速将其放入冷水中，是增加金属硬度的处理方式；退火是把金属加热后，将其放置旁边，自然冷却的过程，用于消除金属的内应力，使其变软，更具有韧性，便于加工。

4．综合辅助类工具和材料

根据在银饰及银铜器加工制作的过程中起到的不同作用，辅助性工具和材料可分为标识类、打磨类、清洗抛光类、辅助画图类和辅助制作类。

标识类工具主要是指用于打制在银饰及银铜器物表面，用以区分金属纯度及品牌的标志性工具，如S990，S925及寸发标签名的标志工具。

打磨类工具包括树脂砂轮、锉和砂纸，主要是用于金属制品表面的粗打磨及焊接点的找平。

清洗抛光类工具及材料包括铜丝刷、玛瑙刀、洗衣粉、肥皂、吹风机。其中铜丝刷一般会和肥皂水一起使用，清洗银饰及银铜器物表面的杂质及氧化物；玛瑙刀用来抛光，增强银饰及银铜器物的光亮感；吹风机是金属制品最后一步制作工序所需要的工具，主要用于抛光清洗后的金属制品的烘干，不过以前都是选择阳光明媚的天气自然晒干。

标识 玛瑙刀

五、传统首饰工艺加工流程

1. 花丝工艺

花丝工艺也叫掐丝工艺，是金工传统手工艺之一。花丝工艺是将金银或其他金属制作成细丝，并将细丝按照样稿，利用金属的折弯特性，折成图案，即通过特制的工具将金属丝折叠翻卷成图样的工艺谓之花丝。制成花丝的金属丝也有多种变化，可以是圆丝或扁丝，或一组金属丝拧成制作出的各种花式。云南白族服饰中，当地人喜欢在衣斜襟位置上佩戴链饰。其工艺以花丝为主，在设计与制作当中集中体现了花丝工艺里多种线型的变化与编织。银襟饰一般由三段构成，每段以花丝莲花连接，一段二段为六组六瓣花链连接，三段末尾为一个装饰针筒，当地人也把它称作"针筒链"。此为基本构造，如要锦上添花，可在针筒下端加须坠装饰。须坠多为挖耳一类的小工具，也可是富贵锁等装饰挂件。制作花丝之前需要先拔银丝，即把银条拔成直径为1～2.5毫米不同粗细的银丝。拔丝工序需要反复进行，先从拔丝板的大孔开始拔，拔细之后换成小孔，而且每拔完一次都要正反两面进行退火处理，以保证银丝具有良好的延展性。不过现在为了提高制作效率，大多是买现成的不同粗细的银丝。

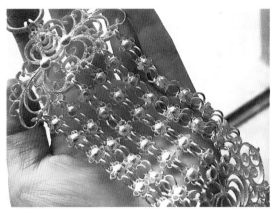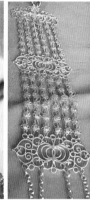

鹤庆三须链

（1）莲花综花丝工艺解析

白族银饰针筒中，通常把悬垂须坠或衔接链组的主要构件称为综。图片中的针筒的综是用花丝工艺制作而成，花样对称，花丝制作成莲花纹吉祥图案。二综三综的造型相同，头综的造型有所变化，基本为三角形的莲花纹样，三组莲花综使链形有由弱渐强的节奏渐进感，三须链从结构上与白族服装的搭配也更为和谐自然。周身螺纹的方头扁银线完成后，就可以进行"掐花"了，即按照图样造型的需要，将银丝曲成需要的造型，再把这些单个的花件进行组装焊

接，就得到莲花综的样式了。莲花综的构成讲究对称和线条的优美，掐花时一定是要花丝疏朗，流畅并极富弹性。莲花综虽形为曲线，但强调弯曲的力道。剪下一截约1.5厘米的银丝，先用尖嘴钳钳住花丝的一端向内弯曲，形成一个漂亮的卷尾，其尺寸是极小的。随后，钳尖掉转，同样在银丝线段的另一端继续弯曲"神龙摆尾"。接着用指尖捏着，用钳尖微微调整，一毫米一毫米地挪移，直至线段中部，弧弯顺畅地衔接了两端的卷曲，竟是那么对称，形如盛开的花朵。极熟练的动作，让人看了十分爽心。花件完成后，放在铁板上观测一下，其面若是不平的，可用小木锤在表现轻轻敲打，使整个曲绕的花件平整。每个花件都要如此调整，焊接后才能在同一平面。

（2）链部构造设计及制作

链部花形环的制作需要运用一个特殊模具，有了这个模具，百朵银花就可以保证弧形圆整、规格一致，同时提高工作效率。模具的构造由三部分组成。主体为木圆棒，约手指粗细，木圆棒顶端有两圆钉，一圆钉较粗，用于控制花瓣圆环的大小，一圆钉较细小，用于控制花瓣连环折弯处的大小。操作时先在银丝头端用手弯一极小的钩，钩住细钉，将银线反向绕过粗钉，依粗钉弯折出第一个花瓣，把第一个花瓣圈从粗钉上退出，旋转木棒，再次将第一个花瓣圈套入粗钉线尾绕过细钉反方向扭转，形成花瓣连环第一个转弯。将丝环从模具上推出，旋转木棒，将小弯再次套入细钉，反方向绕过粗钉形成第二个花瓣圈。往复形成所需的五个花瓣。其间每次反方向绕圈时都要先将圈环退出，旋转木棒方向后再套入，其目的是使反向扭圈的时候更顺势，更好使巧力。连续的环弧做好后，将其整体往复形成五个花瓣，最后围合花心与花瓣。

花心的做法是用锤敲打錾花完成一个标准件，将其翻制为铅模后，其余的花心就可以进行锤铣的量化加工了，此法在很多手工银器的加工中都有使用。花心的作用一方面使花的形象更加生动美观，花心作为点性元素的增加，使花链的形态更为丰富饱满，从构造上又可遮蔽花丝处的焊点。两朵银花背靠背成一组，用一个与花瓣方向成90°的圆环与下一组花朵相连成链。背靠背组对的花朵因为有了反向90°圆环的扣连，再也不会随意翻转，花朵背面的花心与花瓣的焊点也可轻松遮挡，而且省去了两花朵背靠背焊接的必要，既省力又美观。

（3）花丝工艺在针筒套、花纽制作中的运用

链上风情还不足以完全透彻这银花所能幻化的景致，于是这些才情不凡的银艺者，继续用"花颜"构筑"巧语"。变化模具圆木棒上钉的大小、形状、间距、花瓣瓣数，还可构成样式不同的银花造型。花瓣不只可以用来做环，还可将其焊连成片形成面，又可以塑造多变的造型，三须链末端的针筒套便是由此演化而来。将四瓣银花焊连成面，依柱状模具环成管状。在花心处点焊银珠，既强调了花朵的意味，增加了精致度，同时又使焊接构造更为牢固。从效果上看，针筒套独具镂空的风格，给人以精工巧作、层次丰富、技艺高深的观感。从工艺上讲，这种单花件的焊连方式要比直接刻更能有效地控制重复花样的规整度。从艺术表现力来看，焊连形成的镂线是立体圆线，在银片上直接镂刻形成的轮廓则为扁线，前者要比后者更丰润挺括。

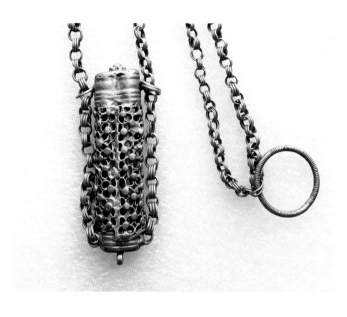

针筒

（4）三须链配件工艺构造

在三须链顶端有一指粗细的圈环，与斜襟上的纽襻扣连。此环的制作是以花丝扭编而成，中间以一根银线为芯，四周由五六根银线顺一个方向将线芯包扭。中间的这根芯是关键，没有它提供依靠和牵攀的话，这组绳纹扭丝则无法实现。绳纹简洁的构造，适度的纹理是对构件精彩部分的遥相呼应，虽然这只是一个功能性的构件，但民间银艺者是不能容忍它不美的。这种美不一定是跳跃、突显和张弛，而是一种恰到好处的丰富，此链在外观性状上是找不到一处索然无味的线型的。

在针筒的盖顶和底端有一节环构造，从形制与管筒的比例上看，很像中国古代建筑中的柱脚。它的出现，使针筒的构造有了明确的开始和结束，使其上"山花浪漫"的镂线图案有了理性的收口，我们可以把它理解为外鼓圆环的秩序性的垒叠。从使用功能的合理性和必要性上讲，这种"节"的出现，可以极大地增加针筒与手的摩擦力，便于开合。这样一个不足两厘米见方的复合环柱应该如何完成呢？对于一个立体的封闭的并带有錾刻工艺的银件制作，通常需要经过制作铅模、锤揲、封焊、灌铅、錾刻、化铅等工序，而且用此法制作此环至少有2处焊缝，增加了焊功。取一厚度适中的银皮，在其背面灌上铅，做好铅托，在正面錾刻直线，因为线的间距较密，挤压抬升后，在凹陷的直线间自然形成凸线，且匀整圆滑。在较宽整的一条半圆线上细刻花纹，强调出一组平行线的主次。錾刻完成后无须化铅即可直接将此片材从铅托上取下，按线条组裁成条，依柱模弯成双管状，闭合时，焊口只有一处。

 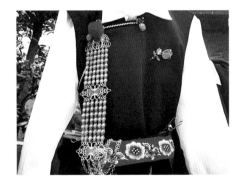

针筒套扣配件 银筒链

2. 平雕工艺——鹤庆手镯制作方法及流程

鹤庆手镯款式多样，从造型特征以及手法上可以分为平雕和圆雕。錾刻雕花是新华村银饰工艺的典型特色，对于刻花造型复杂或量化加工统一性要求较高的一般要将刻花图案先绘制于纸上，复制若干份，裁剪好，用乳胶贴于银镯条上，再进行雕刻錾花。

（1）确定形制

以银手镯为例，基本上由三种形态演化而来：一种是手镯内外皆为直面；二是内为直面外为弧面；三是内外皆为弧面，如柱状。手镯弯成环状是最后的工序，在此之前以平雕工艺装饰。内外皆为直面的手镯，首先将厚度适宜的银片按照手镯的宽度与周长裁成条状，加热后锤打平整。这里说的银条在传统上是靠人力将金属银料打制成适合要求的银片，现代银片的加工常用机械完成。利用金银较好的延展性，碾压锻造成银片。银片在厚度上有几种通用规范，适合大多数银器成品的加工。有特殊厚度要求的，则要专门定制。将裁好的银片夹在铁马上固定后即可进行贴图案錾花。錾花完成后将其依托特定的柱状模具弯曲成环状即可。初入行的小师傅都要经过此类基本形制的手镯制作的历练。下料时要注意以下两点：一是手工裁料时用铁剪的力度和角度要恰好，否则会带来边口的明显毛刺，增加锉工耗时；二是裁下的银条需锤平整。要把一块面积不大的银片敲平是不容易掌握的，下力和施力点必须均匀，力量不能过重，同时正反两面调整，或者可将银条两端夹在铁马上固定，再进行锤打，易使银条平整。

内为直面外为弧面的银镯，构成其镯环的银条不是单纯的薄片，已具有了相应的厚度与体积，通常用机械加工出此类立体银条的初型，底为平面，外为弧面。首先将机器加工出的银条按照手镯周长的要求剪裁成段。机器加工的银条初型还不够精细严整，需将已剪裁成段的银条放置在特定铁模中再次锤敲，使其弧面圆滑匀整，使底面平而齐。铁模的特殊之处在于，它的模具部分是由宽窄和深度不同的弧形凹槽组成，适合对弧面有不同规格要求的银条再加工。将银条有弧面的一方朝下放入铁模槽，铁锤的敲打一方面使银条弧面依着模具得以修整，不断地敲打也使手镯内的平面更加平整规矩。在模具的左侧还有一特殊形状的阴模，可以用来打制手镯开口处两端的收尾造型。模具可以与铁马相连。大多数情况下锤揲和錾花的模具、铁板之下都垫一个木墩。因为木墩的减震效果最好，减少敲打时造成的地面反弹力，有利于锤錾过程得心应手。这个看上去陈旧的木墩，其选料也有讲究，最好是用榆树的木材，体重质密，少直纹，不易炸裂。在新华村看到的木墩都有些年头了，看来确实比较耐用。和铁马相连的铁模并不直接放置其上，通常是将模具下部预留的尖端插在铁马的榫孔内，榫孔的位置往往是在铁马外挑悬空的一端，这样一来，锤敲的时候不仅十分稳当而且可以减震，同时，这种灵活机动的联结方式便于更换不同的锤敲模具。

（2）錾花

银镯的镯型确定好以后，就可进行錾花装饰。对于錾花图案不复杂又需要量化加工的银镯，将一组定好型的银条两端压固于铁条之下，将螺栓拧紧，固定铁条两端。铁条下部与银条贴合处，需置一布条垫于其间，避免在拧固和錾打的过程中损伤银条的表面，同时还可使拧固更加牢实。银条下垫衬的铁板需厚重，以保证錾打时铁板不移位，不因反弹力而产生跳动。对于一个熟练的錾

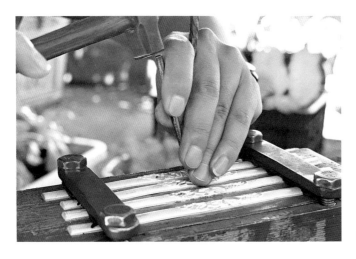

花艺人，简单的图案不需贴图案纸，可直接錾于手镯银条表面。成组成排的加工有利于图案之间的比对，使其保持形象上的统一，还可减少反复拆装银条的耗时，提高效率。直接雕花要求艺人对錾花工艺有纯熟的技巧，另外对图案的组织与造型也要谙熟于心。在弧面上錾花，难度要比在平面上大。錾子随着弧面的变化要随时调整，使其运錾角度达到最佳。有时应客户的要求，在完工的素镯上进行錾花，具体地说是在环状的弧面进行錾花。师傅将银镯套在铁柱上，由另一位师傅帮扶，缓缓地匀速地转动镯环。与此同时，师傅手中的錾子好似提着气垫着脚的芭蕾舞者的鞋尖，巧妙而敏捷地在环弧面上移动和旋转，錾间即刻呈现婉转动人的藤蔓、吐纳着露气的花蕊……对称中有变化，灵动中透着工整，一切都没有停顿，没有踌躇，有如神助。这绝不是单纯的技巧纯熟，也不是默刻烂熟于心的图案。对于上乘的艺境是心手归一，是一种修炼，是不断彻悟美的可能，而且，在錾凿的那一刻，一定是心无杂念的专注。

此处以六字箴言手镯为例，解析平雕及其相关工艺：

①绘制图案或贴图案纸。对于錾花造型复杂、量化加工统一性要求较高的银镯，一般直接在银镯上绘制图案，或者将刻花图案先绘于纸上，复制若干份，剪裁好，用乳胶贴于银条表面待干可刻。

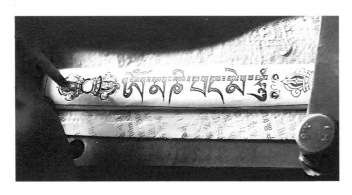

②錾刻。运用直錾与弯錾相结合，沿绘制或纸上图案轮廓錾刻。第一步的錾刻并不急于制造明显的凹凸，而是结合不同型号的直錾与弯錾，沿纸上图案轮廓錾刻出线痕。有了这些立体的线作界限，下步再分出下沉的图形，对比出凸显的纹样。

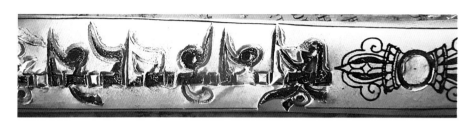

<p align="right">錾刻图案</p>

③退火。银料经过一段时间的錾打以后会变硬变脆，须通过退火恢复其金属软度，便于錾打。因此，退火是反复穿插于银器加工中的一个必要步骤。用于退火的设备是一带阀门的天然气罐，连通气管、喷火枪头（带阀门控制火的大小）。开关阀门打开后，用打火机直接点燃喷火枪头天然气，喷烧放于炭盆中的银件。退火的时长火候全靠眼观，烧至银体通身呈红色即可。银件退火后，用铁钳钳住，放入混有稀硫酸的水溶液中迅速冷却（2秒左右），银件同时与水中的稀硫酸反应，去除银件表面的氧化部分，此时色质表现为粉白。錾刻纸后的第一次退火也将纸样烧尽，留下清晰的线刻轮廓待下一步加工。

④粗修。轮廓贴纸去除以后，錾刻的线纹清晰地显现出来。此时要仔细地检查一遍，线型不太完美、深度不够的要做錾刻调整。细节錾刻不够明确的，可用油性笔将图案直接画于银件之上，再做细化的刻线。

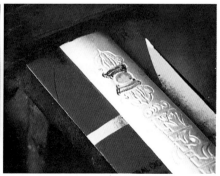

<p align="right">修整轮廓</p>

⑤錾压凹陷。用方头的平錾将需要凹陷的图案部分錾压。基本上在纸样中表现为白底的部分都经过錾压，成为手镯立体图样的凹陷下沉部分。纸样中表现为黑色图案的部分最终被衬托为凸显的浮雕部分。錾压是沿着刻线轮廓开始的，逐步往四周扩散推移。錾压的时候大小不同号的平錾结合运用，不可破坏上凸图形的边缘。

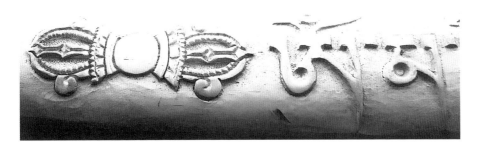

修整高度

⑥修整高度。将图案四周以及空隙处錾压以后，立体图案毕现。银料具有一定的延展性，在錾压的过程中，因挤压抬升力度有异，会使立体图案的高度有轻微的错落。此时应用细锉刀将立体图案表面轻轻锉一锉，使立体图案高度一致，并能依手镯型保持弧面弧势。

修整高度

⑦退火。

⑧精修凹陷。用第⑤步骤的方法，进行凹陷部分的更精细的修整，使凸显图案的轮廓更为清晰明确。加强錾压深度，使浮雕关系更为显现。錾压下陷的部分仍要较好地保持均匀的弧面变化。每一次平錾的锤压使银料表面出现面积极小的一块矩形。变化平錾角度，无数次锤打所形成的无数个细小的矩形面才

最终衔接为一个光滑匀整的弧形底面。

⑨退火。

⑩锉平镯边。由于银的延展性所致，不断錾压，使多余的银料渐渐从银镯条的边缘外溢，使原先直线条的镯条边缘呈现为不规则的弧线，需用细锉将镯条边缘锉平。

⑪反复修整。第⑧、第⑩步骤反复进行若干次，其间适时地进行退火处理，直到浮雕表面完美、镯形规整。

⑫肌理装饰。当手镯的立体面塑造完成后，进行镯面的肌理装饰。前面工具部分曾介绍过的"攘花錾"可以一显身手。运用攘花錾底部排列有序的细小尖突，连续錾敲除立体图案以外的底面。底面"攘花"后形成特殊的细麻状的肌理，使面上的浮雕图案更凸显更立体。运用攘錾时，也要大小型号结合，小心避让凸显的图案边缘，以免碰坏。依底的弧面调整錾头角度，使攘花后的底仍保持匀整的弧面。攘花所形成的细麻状的肌理要均匀，不能时密时疏。攘花錾錾头的面积也极小，需反反复复攘花才能做到肌理均匀。錾打到银料发硬时，应适时地退火。

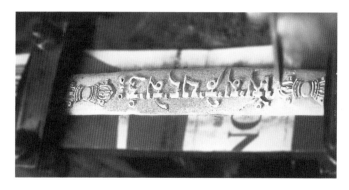

肌理装饰

⑬边口处理。银镯主要的雕錾工艺完成后，再次将镯条边锉磨直齐。为了便于铁板的固定，最初镯条两端略放一些长度，雕錾完工后，按照实际要求的镯条精确长度，将多余的两端用铁剪剪掉。用平錾将手镯头尾收口处略打出一点斜面，增加了手镯镯环对口处的细节，使其更美观。由于手镯的镯条较厚，有了斜面的缓冲，手镯镯环对口处就不易勾到衣服和皮肤。

⑭退火。

⑮打磨抛光。银镯所有的"硬做"完工后，就可以进行打磨抛光了。打磨抛光主要是使平面部分尽可能光滑平润，让银的特殊金属色泽更为彻底地释放出来。打磨用的设备是布轮，构造和电动砂轮类似，只是轮上的砂换成了布。布轮的布质纤维有所差别。打磨用的纤维短密，相对质硬，抛光用的布头长，相对质柔。当马达带动布轮，飞速旋转的布纤维上千次"温柔"地擦磨银件表

面，肉眼不可见的微小毛疵被去除，银器的寒光月色渐渐显现出来。在新华村的很多作坊里，我们都会看到一个特殊的布轮，它被放置在一个密封的玻璃罩内，玻璃罩仅有两三处圆形开孔，直径够将双手探入其中进行银件的打磨。其目的是使打磨下的银粉尘可以有效地收纳在玻璃罩内，积攒到一定程度，将银粉扫出回炉再用。这样可以尽可能减少银件加工中银的损耗，降低成本。

抛光

⑯退火。

⑰弯制镯环。将雕錾完成的镯条按压在圆柱形的铁模上，向下用手力将其依模按压为弯弧。先�拧弯接头两端，再用橡胶锤轻轻敲打镯环（橡胶锤轻敲不会破坏已雕錾的图案），使其依柱模最终调整为标准的正圆圆环。在新华村，我们还看到一些作坊里用的修整镯环的模具，有锥形的特征，可以适合任何尺寸手镯的圆环矫形。

压制镯环

⑱退火。这是整个工序中最后一次退火。渐渐地，银镯通身发出透明的红，像地壳下滚烫的熔岩，一触即涌……工序中，这并不是第一次看到退火，但是就在这最后一次，作品的灵性达到了整个意识感观的沸点。传说与现实之

间不需要任何的转折与过渡，你还来不及准备好接受，它们已融为一体，散发出真正生动与鲜活的银艺魅力。

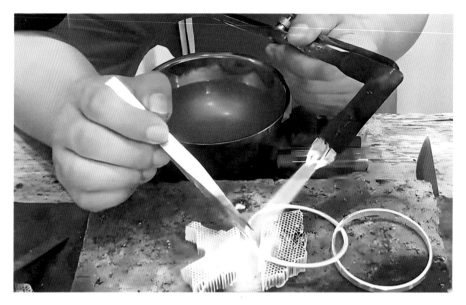

<p style="text-align:right">退火</p>

（3）清洗

最后一道工序是将经退火酸洗（酸洗溶液中，稀硫酸与水的比例约为1：30）后呈粉白的银镯浸入洗洁精溶液中，反复用大小不同号的铜丝刷、尼龙刷刷洗。每一个细小的角落都必须刷到洗到，直至呈现像"剑气"一样直逼人心的银色光泽。经若干道清水的漂清就可将银镯捞起，放于阳光下快晾快干（水渍会影响银件光泽，应尽快晾干）。刷洗的工作一般是由作坊中资格较小或初入行的小师傅来完成。其技术含量不高，但非常磨炼一个人的耐性。虽不显现精湛的技艺，却在这最后一关中能反映出一个人的责任感。这在整个工序中虽是粗浅的参与，却直接面对此件银器终结的美丽。在这个刷洗漂清的过程中，既是对银器本身的洗护，也是对所有工序中精湛技艺的把赏。每一个从"小师傅"成长为"大师"的梦就是从这个"结束"中开始的。

3．圆雕工艺——藏刀制作方法及流程

平雕是金工装饰的基础手法，而圆雕则是錾花技艺的深化，是新华村代表性的工艺类型。高浮雕多层次的立体雕花是新华村錾刻艺术最极致的表征。下面以藏刀为个案，解析银器圆雕的工艺原理及其相关工艺程序。

（1）银料的选择及效果处理

藏刀刀鞘表现为藏银的特征。市面上的藏银制品并非完全意义上的藏区

出矿的银料所做。通常说的藏银多指含银量不高、银质上表现为老旧特征的银料。用于藏刀制作的银料，纯银的并不多见。纯银质软，不适合刀鞘的硬度要求，往往在银料中加入铜等金属的合金，有的甚至以白铜代替。另外，藏刀强调"老银"的味道。不好光鲜亮丽，突出的是银料经过长时间的打磨之后留下的古拙之韵，华美之中更见力度沧桑的豪迈之风。就视觉效果而言，用于藏刀的藏银之风格品貌与藏族对刀具的审美取向构成了色质关系上的"情投意合"。

藏刀刀柄结构

"做旧"是实现藏银特色的重要工序，是在整个器件打制装焊完成以后进行的。做旧的方法有二：一是涂刷咬旧液。咬旧液的配制：氯化铵（NH_4Cl）和硫酸铜（$CuSO_4$）各50%。先将器件泡入白酒中，白酒没过其表，浸泡24小时后溶液呈绿色即可，再用毛笔蘸咬旧液涂于做旧处两三遍，后用清水将其冲洗干净，被涂过咬旧液的位置呈暗黑色。这种方法较适合局部做旧，如老旧银品补缺新焊之后遮盖新修之光鲜便用此法。新华村藏刀上的做旧使用的是另外一种方法，即在完成的银件表面涂蜡，而后用煤油火高温快烧，蜡体与煤烟迅速均匀地覆盖银件表面，冷却后蜡油呈煤黑状。再用细软布用力来回擦抹银件。银件表面的雕刻凹凸立体，布只能擦去凸显的造型图案上的发黑蜡油，凹陷及细缝处布擦不到，则保留了黑旧的成色，体现出独特的藏银风格。银件效果也因此黑白分明，立体雕錾的造型愈发突出，层次毕见，轮廓清晰。

（2）构造装配

藏刀装饰主要表现于刀柄、刀鞘。刀柄柄心为木制或牛角制。刀体刀锋一端插入刀鞘，刀尾连有一尖长的销子，插固于刀柄柄心之中。刀柄装饰分三部分。前端为窄边银套，多为几何造型或二方连续纹饰錾刻。柄中段即手的把刀处做法有二：若柄心为牛角材料，往往直接将牛角料外裸，分面打磨，与整体的银料构成细节性的材质对比。若为木柄柄心，则以扭丝银线相缠，与大面积的雕花刀鞘形成肌理的对话。柄尾以银皮镶包，雕花錾纹。其面积不大，但手

法与鞘面一致，相互呼应，气韵相连。鞘体整体为雕花银皮相包。刀鞘银皮的裁剪形展开图为：以刀鞘正面形状为中心图样，左右两侧各延伸半剖的刀鞘造型，并向后折叠焊合，形成刀鞘背面，形状与正面一致，焊缝最终处在鞘背的中间，围焊成鞘壳。鞘尾封口为一扁椭圆形弧面。从鞘套口到鞘尾略有变窄变厚。柄尾裁片裁剪，是根据所需柄尾的形状剪出一对称连体造型，对折相焊，形成柄尾，焊缝在柄侧。柄尾封口也为一扁椭圆形弧面。柄尾走势与鞘尾相反，变厚的同时加宽。

刀柄　　　　　　　　　　　　刀鞘尾　　　　　　　刀鞘尾结构

　　精致或粗陋不只是从雕花錾刻才可以看出，此类藏刀刀柄刀鞘的下料、焊缝、装配是刀饰部分的技术关键，从中也可见其精致与否。下料讲究准确。佩刀外装的各组件的装配特点表现为相互套装。鞘壳要严丝合缝地包住鞘心，收口处的装饰边套也要能恰到好处地卡住鞘口。刀柄收口边套与刀鞘收口边套的样式都是相互对应的几组花式平行线，刀身入鞘之际便是刀柄收口边套与刀鞘收口边套对拢之时，稍有歪斜、错位、漏缝，则大大影响观瞻与工艺品质。各组件在装套的过程中，木枋是必不可少的工具。可用其轻轻敲打套件进行调整，使各套件相互套接严密，或用于跺齐装套后的边口。从一张平面的银皮，经剪裁围合变立体，焊接仍然是不可或缺的程序步骤。刀鞘刀柄的形态都不是标准意义上的几何体，形制变化微妙，裁剪下料的准确与焊工的丰富经验完美配合，方可做到最大程度地焊不留痕、形态饱满、方圆规矩、过渡自然。

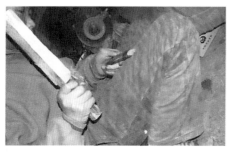 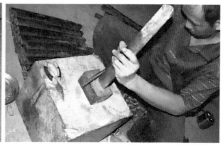

木枋整形

（3）錾刻雕花

錾刻雕花是整把藏式佩刀艺术风格最显性的部分。鞘口边套及刀柄边套是唯一使用械模进行加工辅助的部分。立体而明显的秩序化凸纹通过银皮放于对应的钢模上锤揲而成，以圆点、方点形态居多。一组边套往往包括了两三个结构层次，除压花的立体纹样，还有圆线收边、单线纹手工錾刻等部分。刀柄及刀鞘主体则是纯手工打造。刀柄、刀鞘正面的雕花十分立体，浮雕面高。完成这样的高浮雕塑造錾刻，其工艺程序较为复杂。

花纹钢模

钢模锤揲出的条状纹

将银皮裁剪好就可进行雕花了。但高浮雕立体雕花并不急于在银皮正面施工，相反，要在其背面做足功夫。直接在正面施工无法实现如此明显的凹凸落差。先在银皮背面，根据图案设计要求凡在正面欲表现明确造型突起的部分，在银皮背面的对应位置先把它敲成凹陷造型，翻过来时，先前制造的凹度即为所需正面图案的凸度。此时正面所显现的立体图案的轮廓是较为模糊的，錾刻雕花精加工要在正面才能实现。将此初步打出浮雕凸度的裁剪银皮卷折焊合，制成刀鞘形体，将铅块加热熔成液状，灌入刀鞘，待冷却。铅固化后紧贴银鞘内，形成铅托，其性仍保持了适当的软度，此时从鞘壳外实施精工细作则便于施力。铅托从鞘内撑住浮雕饱满的高点，当受到錾刻的力度时可随银皮下凹，不会使施力受阻，同时从内反撑着银皮，使下锤走刀时不会出现银皮不稳定的錾跳。刀鞘和刀柄都不是平底，因此在进行外雕细作前，不可少了一个准备工作：依鞘形和刀柄形翻制一个铅托架、深度为对象的一半。将灌铅后的刀鞘或刀柄嵌放于托架，雕錾时就十分稳妥了。

佩刀正面高浮雕的完善，首先用直錾与圆錾相配合，沿图案轮廓走一遍刀，刀口不宜锋锐，可稍显顿润。走线深宽，但十分注重穿插变化、叠线层次与强弱，或虚入实出，或强始弱结。走刀时不能破坏造型高点，执錾角度随机应变，利用錾力在走线同时挤推，使立体造型部分圆整。运用圆錾、平錾将需要下陷的部分打压，反衬外凸造型，修饰过渡外凸造型的表面，使其圆润饱满富有力度。并不是所有的外凸造型的高点都是一样的，高凸部分也有层次强弱之分，从一开始在银皮反面打造凸度时就应有所意识，在正面修整的过程中还

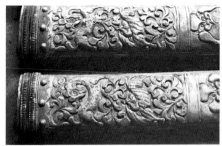
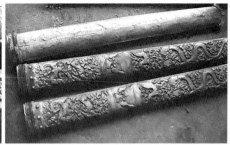

藏刀雕花

雕花铅托架

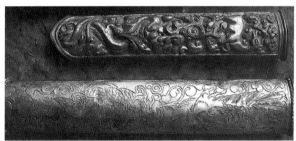

藏刀正面、背面

需进一步调整。当整体的形态塑造完成后，才可进行"纹绣"，即在对象表体鏨刻浅细的纹饰，以强调对象的个性体貌特征。如龙体上刻细鳞，凤体上画细羽。主要轮廓与次要轮廓的走线在深度与宽度上有明显的视觉层次，但无论次要轮廓线如何细纤，手艺者仍十分注重它的走势、力道、虚实。如果用"跌宕起伏、风生水起"来形容佩刀正面雕花的视觉印象，那佩刀背面即贴身挂佩一侧则显现出另一派视觉意象，它沉静平实，没有兀立张扬，涓涓细线走纹，任纤雅华美转流。佩刀背面是只有单细线走刻的平面，符合贴身挂配的功能合理性，但它也是一个"不甘寂寞"的平面，虽是单线造型，但也个个如仙蚕吐丝，流水行云，内容大多是灵花异草或祥龙瑞凤。

4. 包镶工艺——藏式包银木碗的制作

新华村的银艺吸纳了相当程度的藏地银艺的技巧，并在工艺对象上也大量包含了藏区银铜器制品，作为藏族银器工艺一大特征的包镶技术自然也成了新华村技艺的另外一个特色。藏式包银木碗即凸显了这一技艺的运用。从技术上它是银料延展性的科学运用。绝对"体贴"是包银工艺最基本最核心的要求，在形态上就不能"自由发挥"了，它强调与被包对象严丝合缝的贴合，同时在出现的面积、位置上构成对原对象的美化与烘托，这也是最考验银艺师傅因势利导、因形巧变将银的延展特性发挥到淋漓尽致的技术关键；从人文内涵上看，包银工艺在木碗上的介入，是藏族人珍爱木碗的一

种隆重的表达方式和表现形式，是挚爱木碗之意最艺术的一种宣泄。对于一件器物，通体纯银与包银的"语境"大不相同，包银是以一种浪漫而华美的方式对比、强调被包者的重要性，银本身并不成为这件器物具有独特价值的主要理由，但它往往以精美绝伦的陪衬身份，成为角色主体得以升华的关键。包银部分承担了一件藏式包银木碗上最高深的技艺、最丰富的宗教意象。

　　1）包银碗托工艺解析

　　包银碗托从结构上可分为三部分，即碗肚、碗座、碗底。制作这样的一个构件并非三部分焊合之作，而是用一张圆形的银皮放到碗托形的铁模里锤锭出来的。单看操作表象，要做这样一个形制并没有什么惊天动地的技巧玄机，但这个"简单"的背后却来源于一个伟大的设想，即能预见到这种金属延展性的"可能"，如此的立体构造竟无须焊接，全来自一张二维的圆形金属片的锤锭。此处的技术细节之一要用专制的铁圆规在银皮上确定圆形的面积，定位相关同心圆，如座底圆形的位置大小。圆片画裁好后，可几个一起加工。把几张圆片叠摞在一起，用一张方形的铜片垫在最下面，四角略余出圆形边。将余出的四

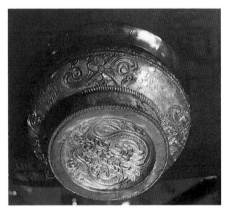

包银碗托

包银碗芯

裁剪银碗片

角向内扣折，使被包卡的圆片"动弹不得"为宜。

这样将圆片进行批量锤铣的时候，使各片不易移位，以免造成形态不准。用于锤铣的钢模是根据木碗的规格形制专做的，分阴模与阳模两部分，裁剪好的银皮置于其中反复锤铣，间断性的还要将半成形的银皮取出调整。

银片虽延展性好，但也不是轻易就"逆来顺受"的，特别是几张银皮一起加工，更需耐心铣压调整。锤铣完成后，包银碗托就算"成器"了。雕花则是最后艺术美化的部分，银碗中的藏族文化符号特征也在这里以最显性的面貌展现出来。碗托的一切雕錾、化铅、清洗完成后，就可与木碗部分"联姻"了。它们之间需要一种特意调制的黏合介质即乳胶加石头粉。此两物调和后均匀填抹于碗托内壁，然后再扣合到对应的碗体上黏合。

模具、碗托、木碗

黏合剂

2）碗芯包银工艺解析

（1）碗芯包银

碗芯包银全靠一张圆形银皮的延展收放来实现，步骤之初先根据碗口大小剪裁圆形银片。根据木碗形制翻制碗芯模具，圆形银皮置于阴模阳模中锤铣出碗芯雏形。此时锤铣后的银皮还有较多褶皱凹凸，包边外喷，单靠锤铣还无法实现碗边包口的向后翻折。

将碗及碗芯雏形一起翻扣过来，左手中指、无名指抵住碗芯，大拇指按住碗底，右手一边配合旋转碗边，同时食指上侧将外喷的包边向碗底一面反折，反折边基本垂直水平面。当银碗芯基本卡住碗边，碗口包边边缘线基本定型定位后，用木棒尖端依碗边敲打竖翘的银皮，敲打时，碗扣在平滑的木板面上，棒尖略斜，基本擦贴板面，手捏握在棒末端，手腕用力轻敲，使包边银皮逐渐向后翻折，直至包扣碗边。此时边虽然包扣住了，但因为起初的包边延展面积过大，包扣后的碗边下面并不贴实，银皮相互挤堆形成汽水瓶盖式的褶皱。此处使用的木棒体扁头尖，似剑形，看上去较为粗陋。仅作为工具，样貌似乎十

分随意，其实不然。木棒尖端一侧的轮廓是轻微下凹的弧线，可顺势用此凹弧处敲打包边银皮，使包边银皮与碗口的圆形轮廓更贴合，使银皮折边进一步靠贴碗边下缘。包碗用的银皮较薄，木棒质软，敲打银皮时可塑形施力又不会损坏银皮。

碗芯包银

碗芯雏形

翻折碗边的用具

翻折碗边的过程

依上步，当包银碗芯固定后，须对碗芯内壁进行碾压，以去除雏形上的折痕，使碗芯更加贴服木碗内壁。操作时左手掌心握住碗体，右手握一白钢圆棒，棒端为球面。不断以圆棒柱壁以及棒端球面碾转磨压银碗芯，往复无数次

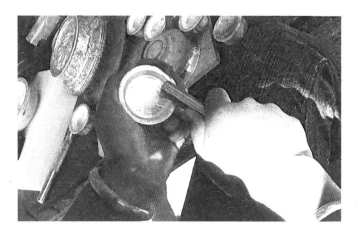
反复辗转磨压至匀整贴合

直至折痕平展，使银碗芯更为严密地贴包住碗内壁。白钢在研磨同时也可使银面更为光亮。

此后用起刀将刚才包压的碗口下缘再次起开，将包银碗芯从木碗上取下。一般用商店买的起子即可，但师傅们自制的起子更好用，带有剪刀把式的把手，更便于控制角度和施力。起翘的程度以基本保证包银碗芯能取下即可，起口角度尽量均匀一致。

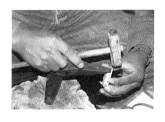

锤调包边　　　　　　　　　锤调至圆转匀整　　　　　　　　　包锤翻边

起下银碗芯后，将其碗口折边挑在小号铁马尖形一端，轻轻锤调，使汽水瓶盖式的褶皱逐渐平整。再将银碗芯装扣回木碗之上，将碗套扣在小号铁马另一端的圆柱上，轻锤折边，使其反包碗口。这样起下、平皱、套扣、锤碾，再起下、平皱、套扣、锤碾的往复要重复若干次，在这个过程中，包银折边发生着微妙的变化。刚从模具中锤铣出来时，折边外喷展扩，几乎与水平面平行，当包边翻折成与水平面成90°时，是有裙边式的波浪褶的。经过这样的几次调整后，外喷边渐渐收缩面积，直至调整到与水平面折成90°时无波褶。此时喷边的面积与碗口下缘的面积基本接近了，将包银碗芯套扣于铁马圆柱端，进行最后的锤折。用力要均匀，不断旋转微调，直至紧实地包套住碗下缘口。包银碗托的角度都是直进直出，成型装套过程没有大碍。而银碗芯与木碗包扣十分严密，碗口包边角度刁钻，折边利转且无褶痕，若非工艺细述解密，从直观上根本找不到出口或入径。

碗边的包扣是不可能一次到位的，其中需要相当的耐心，甚至是一种坚韧的态度，以不断有目的的"拆除"再"重建"，再"拆除"再"重建"，反反复复细致调整，力度微控，才达成最终的圆满。包芯是整个木碗包银中最考验手艺功夫的环节，而包折口又是难中之重。包边后的木碗口更坚实耐用，碗体上木、银视觉比例更趋完美。于事，欲速而不达，于人，以退为进也是一种睿智的人生，"欲包多拆"更是极为智慧的包银工艺的创作思路。

从以上工艺例析可以看出，包镶工艺的意趣体现在对被包对象的烘托与强调上，往往被包对象在形制上没有太多的变化，而整体的构造丰富、风格取向恰恰是通过银包部分呈现出来，银料的可塑性、卓越的延展性是这一艺术形态得以成型的基础，通过无数次的碾、锤、推、挤使得理性的技术构想与感性的形式美感完美地融合在一起。

（2）辅助工艺

①齐修边口。包银位置与面积在木碗上有严格的传统规范，一般中号或大号木碗银包边的边口较深，可延伸到碗体立柱面，此类银包边的边缘在平视甚至是斜俯视时都能看到，这对包边边缘的齐整度提出了更高的要求。齐修边口时将木碗碗底一面装固于马达，此时用平锯口对齐修边位置，马达开启木碗飞速旋转以锯除同一水平线下的余边，达到边口水平齐整。用锯时要求力度掌控相当，把锯极稳。银皮较薄，而要修除的余边也不过半毫之宽，要求锯力锯位微妙精准，任何偏差都将使木碗以及苦心"经营"的包边付之一"锯"。

②打磨抛光。旋转马达的另一个辅助功能就是用于打磨抛光。马达带动包银木碗飞速转动，先将细钢丝球置入碗芯，轻轻旋磨碗芯壁，这是粗磨，接下来还要细磨抛光。细磨抛光是由一种特殊工具完成，用圆头玛瑙片（玛瑙的硬

齐修边口

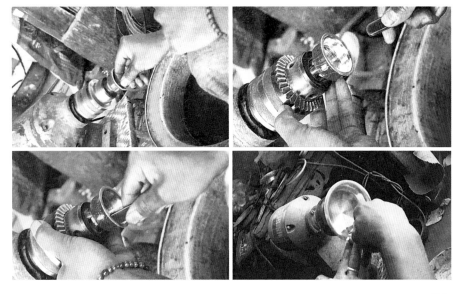

抛光

度较高，非常适合打磨抛光银料），宽10毫米左右，厚3毫米左右。转动碗芯，玛瑙片圆头端轻蹭其表，动作幅度不大。磨碗底时，玛瑙片的操作方位是由碗心向碗边直线慢移。这样快速旋转的碗底就可得到均匀的打磨。同理，由碗壁向弧形碗边以直线路径位移玛瑙片摩擦点，使碗壁及碗口得到均匀抛光打磨。移动玛瑙片时应灵活调整圆头角度，使其与碗芯弧面的走势贴合。贴合好后停下马达，用手指仔细触摸，确认碗芯内壁是否达到光润的标准，如不够要求，则继续按前法完善。

③点装碗芯。碗心是碗芯之内唯一的装饰细节。圆形，直径不过七八毫米。料质比较特殊，虽薄，但却是由金银皮相背对压制成，一面为金，一面为银。银面贴碗芯正中底，金面外饰，其上錾揲花朵等放射状构成的图形。阔口银面点一金也是银艺之中金属色质对话于精微处的诠释。娇俏的刻花与碗托的繁华内呼外应，碗托之上瑞气翻腾涌至，又于碗芯气定神闲处吐出一眼芬芳。

碗心的制作是先按所需样式制作一铁模，阴模即可。以中式样为例，说明碗心制作的基本方法：按碗芯小圆面积大小裁剪金银皮。碗芯中心圆掏空，用于装焊宝石，圆周上的花瓣线条以螺旋发散的方式排列。为使银片在锤揲时与模具对位不易挪移，用细圆錾在圆洞与外圆轮廓之间的圆周上锥出几个均匀排布的凹点。用锤敲打银片，将模具中间圆突的轮廓明显地打到银片上。此时再将铅片置于银片之上，用力向下锤揲。铅质软，锤揲时受到挤压，推动银皮依阴模的凹凸变化成型。此时的铅相当于阳模的功能作用。此法适合银艺中较小器件的锤揲加工。图案锤成型后，用圆冲或圆錾除圆心及方边就可与碗芯粘接并装封宝石了。

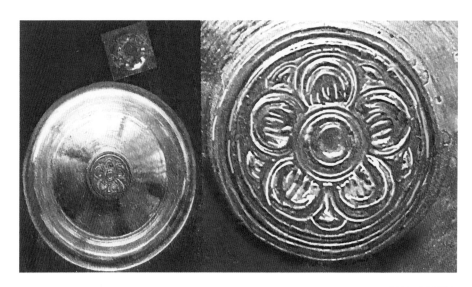

碗芯与碗托图案

碗芯花片

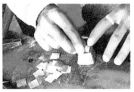
剪碗芯银皮

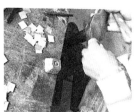

装饰好的银碗

锤点定位

锤定中心凸点

④制作银碗盖。极为华贵的银碗还将配以银碗盖，其手法及工艺程序大致与制作银碗托的方法相同，也是利用银料的延展性在钢模中锤锭而成，但需要分件成型再焊接，灌铅并进行雕花錾刻。

银碗盖

5. 复合构造的组合焊接工艺——九龙壶制作方法及流程

（1）打制初模

九龙壶的形制较为复杂，要分解成若干个不同组件单独加工，最后再焊接合成。分解件越多，对各器件形态的严密性、精准性要求就越高。錾花部分是整个视觉表现的高潮，而器形的锻造、焊工是整个工艺过程中的技术关键，如果壶形歪扭、拼合勉强、焊缝粗，即便九龙的雕刻如何生动得上天入地，也失

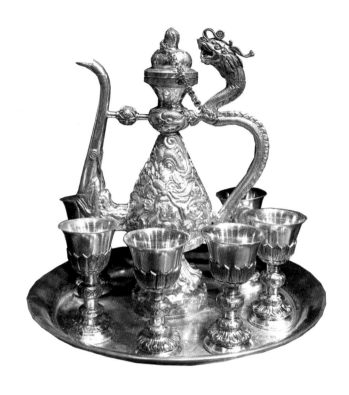

九龙壶

去了它最本质的工艺完美要求，可以说是"形之若失，花无所附"。

九龙壶主要由以下几个组件焊接、装构而成：壶身、壶嘴、壶把、壶盖，其中还包括银珠、银链等细节的连接件。最初创制九龙壶时，壶身是以横断关系进行分解焊构的，即壶口、壶颈、壶肚分别打制再合成。而依此翻制的模具则以纵剖关系进行分解组合。这样的分解焊合关系与前者的横断分解相比，省去了壶口与壶颈、壶颈与壶肚的连接焊缝，使工艺过程更容易达到严密。在新华村制作九龙壶的作坊里，我们可以找到用于打制各组件的模具。每套模具都由阴阳模构成，将形状剪裁得大致相符的银片夹置于阴阳模之间，经反复锤揲打制出雏形。雏形上打压的图案比较模糊，仅起到图案大体定位定型的作用。最后精美毕见的雕花，要通过师傅们巧心卓力的深度雕錾，形态才得以明确，细节才得以丰富，层次才得以调整，气韵也才得以生动。这些在几何关系上有着严格要求，在形态比例上修制完整、协调的九龙壶各部件模具并不依靠任何的机械制作，或者是类似于电脑刻绘的科技设备。任何一处的几何关系的严谨、形态的舒朗、比例的精控，直至雕花完成，完全是用手工打制完成的。以此壶为母体才翻制出各部件的模具。一套模具经若干次锤揲后会发生变形，不能再用，此时需重新用"母壶"再次翻制模具用于批量加工。正是如此，我们可以在作坊里觅到各部件模具的踪影，而"英雄出处"的原母体在打制过程却很难看到。

九龙壶焊接部件与模具

（2）精修初模

经过模具的锤揲，打压出器件各部半剖的形制与图案轮廓的基本定位。接下来需要对其上图案的雕刻进行精加工，进一步修制器形。雕花精加工时可将模具压制成型后多余的银皮先錾除，左右对称两半部件焊合，内部灌铅，待铅液冷固后以铅为托进行雕刻，原理原则同藏刀刀鞘工艺部分。壶把龙头部分的加工，需要注意的是，除了内部灌铅，外部用的铅托应打出适合放置龙头的凹形，以保护施力时不破坏整个对象的形态和雕花，同时使雕刻过程中对象稳定，不晃动不移位。雕花完成后，利用铅熔点低于银的原理化铅，最后只留下形态完整的中空银雕。

如壶把部分也可先分半灌铅细雕，錾除余边后，再进行焊合。像这样以半剖面灌铅的银雕完成后，不用化铅便可使银雕与铅托分离。

精雕九龙壶

（3）装焊

与九龙壶配套的酒杯由两部分组成，一是盛酒的杯芯部分，二是莲花座装饰的杯托部分。制作是分件完成后再组装。杯托部分的做法与壶体大体相同，

先通过翻制杯托模具分别打压出半剖的杯托，錾除多余银皮边料待用。将半剖杯托两两相对扣围，用细铁丝在其外围进行精细的捆扎。此工序要求也极为细致，并非简单固定。捆固的过程实际上也是在微调杯托的形态，使其尽可能圆满，且对缝齐整，几乎没有空隙，为焊接做好扎实的准备。经焊药点焊，杯托两半最后合拢，小心锉磨焊疤至用手触摸时无凸感，与周边银皮匀滑过渡。焊固后的杯托就可灌铅，进行雕花部分的细修。

翻制半剖杯托

九龙壶配套的酒杯

制作杯芯的手段与杯托完全不同，此处无须雕花，却要求绝对的周圆光洁。作为装盛液体的容器，应尽可能避免有拼缝，因此，杯芯是整体成型的。钢模套件即为锤杯芯所用，需要强调的技法要点是，杯芯是由一平面的圆形银片制出，杯芯较深，一次性锤铳无法像人们想象中那样冲出理想的形态。渐进式的"变形"是达到完美的必经之途。圆形银片需经若干次逐步"凹陷"逐步"深入"的渐变过程，银皮受到均匀的拉伸延展，才能在最后一锤定音的深度锤铳中保证不破不褶。杯芯完成后即可与杯托扣装、焊固。最后用细锉精细修磨酒杯边口。将酒杯反扣于砂板之上，边转动边配合锉刀磨锉，直至使杯口面水平，杯边口圆润。

九龙壶由各部件组合焊接而成，焊缝严密是工艺技术的重要环节。酒壶焊缝不仅要求在视觉观瞻和触感上尽可能不"显山露水"，作为液体的容盛器，它在技术本质上更要求不能有丝毫的漏焊。但漏焊之处仅靠肉眼是很难查验的，需要一定的辅助手段。将气泵气管连接到酒壶嘴，套接严密后，用手指堵住壶口。由气泵灌入空气，同时壶身浸入水中，若出现壶身某处冒出气泡，便知此处有漏焊。即便有砂眼大的漏洞都可检测出，此法与自行车内胎补漏查破法有相似之理。

（4）清洗

当九龙壶所有雕焊工序完成后，就进入最后的清洗工序。清洗时先将壶具浸入用水兑配过的稀硫酸中，去除表面因烧焊等因素造成的银器表面氧化发黑部分。酸洗过的银壶呈粉白色，再将其浸入洗涤剂溶液中，用铜丝刷刷洗每一

个壶身角落，直至发出银器本色的清亮光泽。洗涤剂刷洗后的银壶经清水漂洗若干道，置阳光下晾干。

清洗银壶

第四章

白族鹤庆银器传承与延续

一、新华村银器锻制技艺的传承与延续

潘鲁生在《工艺美术的复兴》一文中提到，工艺美术是一支鲜活的文化脉络，较之于文字典籍和习俗传统，更大程度上以造物形态，融合了一个民族历史的、集体的创造能力和文化表达，包含了对自然万物的认知与理解、对技术的应用、对礼俗规范的传达、对美的感知和把握，既以"形而下"的器物形态出现，也是"形而上"的道的载体，是民族传统文化有形的、活态的存在，它的传承与延续很大程度上代表了民族的文化生态、包括民族文化基因的存续、文化的认同与传播发展等。新华村银饰锻制技艺的传承与延续，就融合了白族金属工匠迁徙和学艺的历史、云南及周边地区少数民族佩戴银饰的传统、汉藏文化的交流、与艺术院校的合作、银饰锻制新技艺的发展。

1. 在迁徙中学艺

新华村工匠从事银饰锻制技艺，最早是通过在云南省内少数民族地区，为当地人修补铜质炊具开始。后来当地少数民族居民拿着祖传的银首饰，请工匠依样式制作；工匠在制作中遇到困难，就将老首饰拆开，反复琢磨、尝试；同时，工匠还尝试对传统首饰款式加以改造，设计一些新的花纹或装饰造型，吸引更多少数民族居民前来更换新款式。此外，工匠每到一个村寨，还向当地的手工艺人学习新的手艺，特别是到了西藏以后，通过与藏族工匠的相互学习，新华村工匠学会了錾花、锻制佛像等金属工艺。

徒弟在学艺期间勤奋、用功，是保证银饰锻制技艺得以传承的基础。新华村的学徒，从小见证了工匠通过学手艺、做手艺发家致富、改变自己命运的过程。15岁左右不愿意继续读书，就可以在村里找一家银饰加工作坊做学徒。这种学艺方式不是教条的学习某种工艺技法，而是从一开始就参与到工坊的生产制作环节，在协助师傅完成首饰订单的同时，学徒能够真切地感受到自己与前辈在手艺技法上的差距，因此学习手艺的信心与动力更强烈。

一些工坊主虽然开设了银饰加工作坊，但会特意将自己的孩子送去新华村工匠在藏区开设的银饰作坊里做小工。这些工坊主凭借多年银饰锻制的亲身经历，认定学手艺需要一个安静的环境，家里小徒弟太多，容易让孩子静不下心来。现在孩子年纪尚小，在父母身边爱耍性子，家中的环境比外面优越，也不利于孩子的成长；因此父母亲会执意让孩子年轻时外出闯荡。而这些工匠家的孩子，通常都认同父母亲的观点，也渴望去藏区学艺，拓宽自己的接触面和视野。

（1）师徒制

师徒制的手艺传承方式，早期以徒弟跟着师傅外出做小炉匠为主。学徒的家境一般较困难，或家中兄弟较多，因此在15、16岁的年纪就必须走出家门，靠手艺养活自己甚至补贴家用。自中华人民共和国成立后，新华村就没有正式

的拜师仪式，只是逢年过节，徒弟从自家回到师傅家时，会将家中上好的食品带去孝敬师傅。从师傅的角度，当时制作首饰的全套工具，加上出门在外生活所必需的铺盖行头，重达100斤，再加上由于工具原始、简陋，制作首饰所需的工时相比现在要长很多，因此师傅也需要徒弟的协助。

这一时期工匠学艺的特点是一位师傅一次只带一名徒弟，因为条件艰苦，借住在村寨期间，常常师徒挤在一个被窝睡觉。偶尔也有两位师傅带着两名徒弟结伴出行的情况，但因为住宿不便，极少有一名师傅带两名徒弟的情况。徒弟普遍学艺时间较长，出徒离开师傅后，会用1~2年的时间和同龄的工匠一起出门做手艺；对自己的手艺比较有信心后，才开始招收徒弟。

改革开放后，随着师傅开办手工艺加工作坊，对人手需求的增加，传统的师徒制日渐式微。我们考察的32名工匠中，目前只有2位还秉承传统师徒制的手艺传承形式，徒弟吃住在师傅家，每次师傅先看着徒弟下料、锻打粗坯，再指导徒弟进行修整。师傅制作錾花等复杂工序时，徒弟可以随时放下手中的活计，观察体会师傅的制作过程及要领。

（2）父传子继

通常师傅的儿子长大后，他们就以带自己的儿子外出做小炉匠为主。儿子学会了手艺，父子就告别小炉匠的生活，回新华村开设银饰锻制技艺加工作坊。我们在调研中发现，随着时代发展，工匠的制作订单也发生了转变，从早期以面向云南省内少数民族加工银饰、炊具，发展到如今主要针对藏区加工银饰。因为藏区对于錾花工艺制作的首饰、器皿需求量特别大，而早期小炉匠多没有前往藏区学艺的经历，所以往往对錾花工艺掌握并不娴熟。因此一些工匠的儿子在跟着父亲学会基本工艺技法后，还会特意拜师学习父亲工艺薄弱的环节，待技艺娴熟后再回到父亲身边，帮助父亲一起制作订单首饰。

在父传子继的传承方式中，有些是工匠的女儿结婚后，女婿转行学做手艺，跟着岳父学习，也有的工匠在儿子前往藏区开银饰加工作坊后，就请未出嫁的女儿做帮手，一起制作银饰订单，以此将技艺传授给女儿。此外，我们调研中年纪最长、手艺最好的董中豪老人，目前还承担着向两个外孙指导手艺的任务。两外孙的父亲都不是手艺人，他们高中毕业后就不再读书，而是一边在舅舅的银饰加工作坊帮忙，一边跟着姥爷学习手艺，这也是手艺在家族中传承的另一种方式。

（3）雇用工

20世纪80年代，新华村已经有300多户在家做手艺，随着业务的开展，工坊需要手艺人，就广收徒弟。当时在本村已经很难招到徒弟，因此工坊主会去外村招徒弟，只要初中毕业，不继续读书，就可以来此当学徒。对于徒弟，师傅实行"供吃供睡"，并发放工资。1986年，一个学徒一天按10元一个工计算，学徒前半年不给工钱，从后半年起开始发放。对于已经出徒的，算是师

傅，一来工坊就计算工资。工资年底结算，此外每个月按工人手艺技术的高低，发放20～30元不等的零花钱。到了1992年，手艺较好的徒弟，一个工为50元；手艺差些的，一个工20～30元。

我们在考察中发现，新华村很多路口的墙面上，都贴有某户工坊的招工广告："招聘錾花工人28名，培训期间月工资2000元以上，培训结束，工艺质量达到标准后月工资3000～4000元。每月工资30日结清，不拖欠。上班时间：早8点到晚7点半。工人包吃包住，可计件式承包。"调研发现，包括工坊主的两个儿子，这家工坊目前的员工数为23人。工坊采用企业化的管理方式，工坊内墙面上贴有员工守则，上面详细规定了迟到、旷工等各项违规的处罚方式。对于质量不合格的手工制品，工坊主会要求工人加班返工；同时，他还从学徒中选拔任用了一名文化水平较高的年轻人负责日常管理；考勤则采用上下班打卡的方式。工坊主人的妻子负责工厂所有员工的一日三餐。

2. 少数民族佩戴银饰的传统

曾经的工艺美术，承担着为生活日用造物的使命。手工纺织的麻布，孩子的泥塑玩具，贴在窑洞里的彩色剪纸……一些物件随着人们生活方式的改变消失了；另一些则被工业化大批量生产的廉价商品所取代。而在新华村考察期间，我们发现白族妇女热衷佩戴金银首饰的习俗没有改变，在节庆活动当天，她们通常佩戴一条重量约260克的银质三须链，此外穿着的白族传统服饰上，坠有3颗银质的扣子。她们还佩戴包金玉手镯、金戒指、金耳环等饰物，就连一些老妈妈用来拴钥匙的链子，也是用白铜手工编制、焊接的复杂金属工艺制品。

与白族一样，云南地区其他少数民族对于银饰的喜爱和需求不会轻易改变。但随着近年来银价与工匠手工费的不断提升，新华村的银饰加工订单也发生了一些变化：云南省内经济发展相对缓慢的少数民族地区，因为无力购买价格较高的纯银首饰，开始转向白铜镀银首饰的消费，对于这类首饰，制作工艺不要求特别细致，工匠收取的工费相对银材质制作的首饰也更低一些。与之相对，近年随着西藏地区旅游业的发展，藏民的收入水平不断提升。如今藏民对于首饰的消费，不再追求价廉，对工艺的要求也越来越高。我们在新华村调研时看到，一些工匠已经开始制作带有鎏金和压金装饰花纹的纯银首饰；还有一些工匠在藏区开设金店，带着徒弟现场为藏民打制各式黄金首饰。黄金材质的运用，大大提高了新华村首饰的精美程度，也要求参与制作的工匠工艺技法更细腻、更讲究。

3. 汉藏文化的交流

藏族的金属工艺，从发展历程到工艺技法相比白族都要先进。藏民从许多民族地区引进了生产技术和工艺品加工技术，他们还派聪慧的青年到周边地区

学习先进的工艺技术，极大地推动了雪域工艺水平的向前发展。公元12世纪，伴随藏东昌都市噶玛寺的新建，大批工匠从四面八方会聚于此，一些工匠后来在此定居，并将手艺传承至今。目前，藏族金属工艺在佛像锻造、金属錾刻、布纹镶嵌、焊接等各方面都非常出色。

1978年改革开放后，新华村工匠可以自由出入云南省从事小炉匠生意。一些胆大的工匠率先前往距鹤庆200公里外的香格里拉藏区，在这里他们发现了藏区对金属日用器皿的巨大需求；一些工匠继续前往德钦、拉萨或甘肃、青海藏区开拓银铜锻制技艺的市场。20世纪80年代，新华村工匠凭借为藏区加工铜水瓢，以大宗产品打开了藏区市场，同时也让藏区的商人了解了新华村工匠的手艺。后来，工匠逐渐能够接到为藏民制作包银木碗、藏刀、酥油灯等订单。虽然这些订单的造型和纹饰对新华村工匠来说并不熟悉，但他们凭借现有的金属工艺基础，很快就能依照订单式样模仿制作相应的产品。同时，在藏区从业过程中，他们与藏族工匠交换手艺，并前往宗教寺院吸收藏族金属工艺和宗教绘画中的养分，不断完善自身的技艺水平。

20世纪90年代，伴随旅游经济的发展，新华村的一些工匠暂时放下手中的藏族首饰订单，主动转向针对汉族旅游市场的银饰品开发、设计及制作。由联合国教科文组织授予"民间工艺美术大师"荣誉称号的寸发标就是这一时期的典型代表，他从拉萨回到新华村后，研发设计并锻制银质九龙壶十件套装。寸发标说，当时他考虑"九"是阳数里最大的数，而龙更是中华民族的象征，将两者设计在一起，以十件套的形式呈现，既代表了祥和、福瑞，又象征十全十美。这是白族工匠通过从藏区习得的浮雕、錾花技法，结合自身掌握的锻制、焊接工艺，在汉文化题材首饰艺术品设计、制作领域的成功尝试。此后，寸发标及新华村其他工匠还开发设计了银手镯、银碗筷等一批深受旅游消费市场欢迎的银饰工艺品，为白族工匠开辟汉族银饰市场找到了途径。

4．与艺术院校合作

目前，新华村工匠对于银饰锻制技艺的掌握与传承，已经走在很多民间工艺的前列。但对于银质品的设计和与之相关的精致生活的诠释，普遍感到力不从心。调研中，工匠听说我们来自艺术院校，纷纷请我们帮忙画图。他们已经开始尝试在工艺制作中，跳出传统装饰纹样的束缚，融入自己的思想和喜好，只是受绘画水平限制，设计构思往往无法实现。

银饰锻制技艺的传承，离不开银饰工艺作品；而一件优秀的艺术作品，不仅仅依靠精湛的工艺制作技法，更与设计师符合当代审美心理和审美观念的设计构思息息相关。商周时期，青铜器所折射的是国家尊严和统治阶级的意志；唐代金银器在全面吸收萨珊波斯及中亚地区工艺技法的基础上，创造出符合唐代博大气质而又富于情趣化的金花银器；明代工匠则将郑和下西洋带回的风磨

铜反复冶炼，从而诞生了制作精巧、造型古朴、皮色丰富的宣德炉艺术精品。那么，当下又将诞生怎样的金属艺术作品，被载入史册，成为这个时代的工艺美术代表？

近来，新华村一些具备精湛手工技艺的工匠开始与艺术院校首饰艺术、金属艺术等相关专业合作，这些工匠前往高校为师生现场演示银饰锻制技艺，并在新华村自家工坊内设立教学实习基地，供学生寒暑假期间来此学习金属工艺或完成毕业创作。这些具备理论知识与绘画功底的大学生、研究生，将给予工匠更多设计领域的指点和帮助，并通过自己的切身感受，用文字和影像资料记录新华村银饰锻制技艺的方方面面，为这项古老技艺的科学、有序传承，为我国民族民间工艺美术的发展延续，探索出一条新的途径。

二、工匠在新华村社会结构中的作用和地位

拉德克利夫·布朗提出，对于人类学家来讲，只有明确了社会的结构，才能真正找到构成这一结构各部分所起的功能作用。社会结构是指一个文化统一体中，人与人之间的关系，这包括人与人组合的各种群体及个人在这种群体中的位置。人与人之间的社会关系是由"制度"支配的，所谓制度是指某些原则、社会公认的规范体系或关于社会生活的行为模式。人与人之间的关系是变动的，因此，社会结构也是一个动态的社会现象，但是，社会结构的形式是相对稳定的。

新华村村民以白族为主，但整个村子深受儒家文化影响，讲究孝亲尊师、礼义廉耻，民风淳朴。各家大门门楣正中，通常都写有"耕读传家"；如果家中有老人去世，门上要贴三年挽联，内容包括"守孝不知岁月进，思亲唯见紫燕归"，横批"亲恩永怀"；大门上贴着"守孝、尊礼"。我们在走访中发现，1990年以前出生的工匠，不论外出做工或者开办银饰加工作坊，没有分家之前都将自己在外的积蓄全部交给父亲，再由父亲统一分配全家的各项支出。而父亲早年多为小炉匠出身，他们在外拼搏多年，积累了一定资本，且儿女完全继承自己的手艺后，都会选择返回故乡发展，投资开办银饰加工坊、银饰销售商铺或客栈等。待老一辈手艺人年老体衰需要儿子在身边照顾时，在外做手艺的儿子就回来继承父亲的家业，将外面的事业传承给下一代。正是这种不成文的家规，对工匠常年在外的生活起到了约束，也带动了新华村作为银饰加工、批发、销售集散中心的繁荣，并为新一代学徒在家学艺、就业创造了条件。调研发现，1990年后出生的工匠主要以雇佣工形式在新华村学做手艺，他们的收入往往只够自己日常支出，还没有积蓄。

除了亲戚关系，新华村还有一种特殊的"帮辈"文化现象。据当地工匠介绍，"帮辈"最早由军队的组织形式演变而来，可能是取"谁家有困难，同龄人一起来帮忙"的寓意。新华村按年龄、属相分帮辈，同一帮辈的人，上下之

间只相差一岁。过去做小炉匠的时候，常常有同帮辈的工匠结伴出行；如今，遇到红白喜事、修房子、家中第一胎孩子满月等，主人也要请帮辈成员及全村长辈聚餐。逢年过节，在外的工匠回村后，各个帮辈内部都会组织聚会，大家彼此交流在外的信息，或者商议新一年的计划。为了在下一辈子女中传承父辈间的亲密关系，新华村还流行一种"干亲"文化，即男性同辈间关系特别要好，结婚生子后，请对方为自家孩子取名字，并让其子认对方为父，以延续两个家庭的深厚友谊。

在新华村这种以家庭亲属关系和朋友关系为主的村落社会结构中，一个人对父母孝顺与否，以及朋友对他的评价，直接决定了他在新华村人们心目中的地位。这促使工匠在择业、学艺的道路上尊重父辈的决定，愿意传承父辈的手艺；如果父辈没有手艺，在拜师学艺的过程中，父母将年幼的子女托付给师傅也十分放心，因为师傅会以开放的胸襟，不分亲疏，将银饰锻制技艺传授给徒弟。

此外，新华村家家户户做手艺，村里人尊崇手艺，也尊重手工艺匠人这份职业。他们奉太上老君为金属加工制作行业的祖师爷，每逢新年后开工前，工坊内会有全体工匠祭拜太上老君的习俗，一些工匠家的焊接操作间，还供奉有太上老君的牌位。各家大门上所贴对联的内容，也多与手艺有关，如"艺精产品遍天下，锦绣春色满人间"。村里规格最高的寺庙玉皇阁内，高10.99米的玉皇大帝铜塑像，就是由新华村手艺最好的工匠董中豪师傅亲手打制。在玉皇殿的房梁上，摆满了各家送来的匾额。

我们在考察中还发现，新华村年轻的男性工匠由于主动辍学学习手艺，一般比同龄女性受教育程度低；而新华村的姑娘，如今普遍拥有优越的家庭条件，但她们高中毕业后，通常愿意嫁给同龄的工匠，和丈夫一起去藏区打拼或在新华村开设工坊、银饰商店，延续祖辈、父辈的生活方式。这样的婚姻组合，妻子往往更能够理解丈夫身为工匠的艰辛与荣光，他们所孕育的子女，也为新华村银饰锻制技艺的传承积聚了后备力量。

三、鹤庆银器传承大师寸发标从艺经历

鹤庆县新华村原名石寨子，是一个典型的白族聚集村寨，白族人口占98%。早在唐代南诏国时期，新华人即开始从事金、银、铜等手工艺品的加工制作，世代相传，一直延续至今。新华村是全国知名的"民间工艺品之乡"和"中国民俗文化村"，都说"中国银器看云南，云南银器看新华"，新华村的银饰文化早已蜚声海内外。精美绝伦、丰富多样的纯手工打制银器，沿着茶马古道一直深入西藏、甘肃，远涉印度、缅甸、尼泊尔等地，铸就了不仅具有较高的艺术鉴赏价值，还具有历史文化价值的闻名遐迩的"新华石子银器"，也使新华村成为世界手工艺文化遗产的传承故园。

在银器的加工工艺传承和发展中，"新华匠人"有着不同凡响的造诣与突破，被国家和省级单位命名为"民间工艺大师""云南省民族民间美术师"的就有17位，新华村人由过去的"小炉匠"成为如今的"工艺大师"，深厚的历史文化及浓郁的民族手工艺传承使如今的新华村成为中国民族手工艺大师的家园，成为汇集世界民族百艺的大师村。

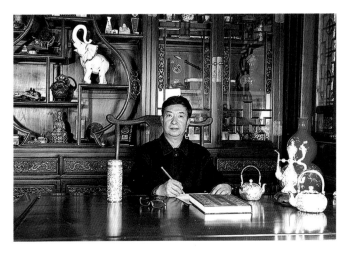

寸发标大师

寸发标，他的名字就是一个品牌，一种文化，一种精神。寸发标，男，1962年生于云南鹤庆新华村，系家中小炉匠祖传第六代，自幼从事银饰品制售，走遍云南边陲少数民族地区，后来到拉萨深造，做到术业有专攻，制造出独具匠心的手工艺品，深受当地藏民喜爱，得到寸发标"寸银匠"的称号，名声大震，创造了别具一格的银器手工工艺品。他的每一件银饰都是用小锤一锤一锤敲出来的，精细的手工制造还有独特的外观设计深得人心。他精湛的技艺打造了众多具有较高保存和收藏价值的精品，他的名字与民间工艺美术紧密地联系在一起，精湛的工艺和艺术让人折服，在银饰工艺界取得了辉煌的成就。

1999年，寸发标被评为银饰工艺省级非物质文化遗产传承人，1999年6月，被省文化厅命名为"云南省民族民间高级美术师"；先后获得"云南省工艺美术大师""兴滇技能人才""大理州高层次人才"等称号。2003年12月，寸发标被联合国教科文组织授予"民间工艺美术大师"称号，而全国获此殊荣的仅有20个人，他也成为中国手工银器制作获得这个称号的第一人。

2008年，中央美术学院首饰专业錾花工艺实习基地在寸发标家正式挂牌。

证书展示
CERTIFICATE SHOW

我的品质有证据

设计制作的铜雕《布达拉宫》被赠送给美国等外国友人。
设计制作的金雕被赠送给著名作家金庸先生。
设计制作的银雕"中华龙"被赠送给著名影星成龙。
应政府朝鲜级导人金正日打造以金达莱花为主题的银质餐具。
为丽江打造丽江东巴神像（纯铜）。
九龙壶系列银器分别被中国工艺美术博物馆、云南省民族博物馆
和更斯布达拉宫收藏。

IN RECOGNITION OF YOUR OUTSTANDING ACHIEVEMENTS IN
THE PRESERVATION, CREATION AND SPREAD OF FOLKLORE CULTURE, WE
CONFER ON YOU THE TITLE OF MASTER OF INDUSTRIAL FOLK ART

寸发标大师获得的
"民间工艺美术大师"
称号证书

寸发标从"小炉匠"到"寸银匠",再到"民间工艺美术大师",凭借自己锲而不舍的精神,苦心钻研,用一把小锤子敲出了精彩的艺术人生。他的作品远销美国、印度、尼泊尔、锡金、阿富汗等国家,小锤子越敲越响,敲出银器的一片天空。寸发标本人是农民出身,勤劳朴实与生俱来,他把一生奉献给了祖业,用一颗虔诚的心做事,银器产业越做越大,把民族艺术推到了更高的起点。在取得重大成就后仍然不骄不躁,刻苦钻研,将祖辈的技艺传承下去,用心、用灵魂去创作。

国际民间工艺美术大师收藏的寸发标大师作品的证书

他广泛传承银饰文化,先后收徒380余名,他的徒弟个个都怀有一颗传承文化的心,扎扎实实地做好基本功,潜心钻研银器技艺。寸发标在教徒弟手艺的同时还教他们中华文化和做人的道理,他认为做人不能忘本,应时刻保持虔诚的心,爱好自己的事业,把事业当成一门艺术,呈现最好的自己。寸大师被中央美术学院、清华大学、中国地质大学、云南艺术学院、云南大学旅游学院、广州美术学院、大理大学等多所高校聘为客座教授,广传银饰技艺和文化。国内许多名人佩戴的银饰品,演艺明星演出的头饰、首饰都是寸发标先生亲自设计并打造的,而且他打造的很多银质工艺品已经走出了国门,成为不少外国朋友喜爱的收藏品,寸发标银饰为大理白族文化的弘扬和传播做出了杰出的贡献。

出身鹤庆银匠世家的寸发标，从小就对银器制作耳濡目染。然而，天资聪颖的他那时并不打算继承祖业，而想规规矩矩地读好书，将来出人头地。上中学时，他的美术天分才显露出来。他随手勾勒的素描，让班主任老师不敢相信这出自一位少年之手。出于爱才之心，老师想方设法地给他找了个推荐上云南艺术学院的名额。然而，这时他的母亲去世，使原本贫寒的家庭雪上加霜。父亲沉重地叹了口气，说："咱家上不起学，你就跟着我学做银器吧。"

从此，16岁的寸发标开始跟着父亲走村串寨，沿街卖银饰品。那时，使用银饰品的多是少数民族，他们大多居住在偏远的村寨。寸发标稚嫩的肩头挑着沉重的银匠担子，风里来，雨里去，足迹踏遍了云南、贵州、广西的村村寨寨。他边学边做边琢磨，又得到村里老艺人的悉心指点，渐渐领悟出门道来。

彝族的手镯、围腰链、领花，壮族的项圈、长命锁、衣角牌，以及傣族的银腰带、瑶族的银纽扣、佤族的耳环、苗族妇女那一头闪动的耀眼银饰……无论是哪个民族、哪种风格的银饰品，寸发标都做得有模有样，令人称赞。

那时，经常有藏族商人到寸发标的家乡出售银饰品。寸发标发现那些商人带来的银制品做工精巧。寸发标暗忖："别看自己做了好几年银器，还带了徒弟，但比起藏族人的手艺，真是差得远。要学到真本事，还得到西藏去。"

那时，他已经结婚生子，到西藏就意味着抛妻别子，远离故土。更何况，那里无亲无故，去了又将如何呢？然而，25岁的寸发标踌躇满志，他决心趁年轻，心气还在，再艰苦也要到青藏高原走上一遭，学点儿名堂回来！

1987年，寸发标来到拉萨，开了间银器小作坊。人生地不熟，加之西藏的气候、饮食与云南完全不同，寸发标说："那种苦没法形容。"但是，寸发标一点儿也不后悔，因为到了拉萨，他才感到自己是多么渺小。他一有时间就流连于布达拉宫、罗布林卡、哲蚌寺等几乎所有拉萨的寺院和公园，仔细观赏建筑、壁画、雕塑、法器、供器等工艺品，观察佛像雕刻的精微之处、

壁画唐卡的色彩搭配，乃至宗教法器的形状，从中体会藏族工艺品的制作方法。

没有人教，全靠自己钻研，经过几十次地加工打造，寸发标终于琢磨出了如何制作银质佛像。这些银质佛像大受欢迎。此后，寸发标不断研究西藏的工艺特色和藏族人的审美心理，为寺庙制作了大量宗教用品。"善良、诚信、慈悲本来就应该是做人的根本。我的作品亦蕴含了这些因素。我也常常告诫徒弟们'要用一颗虔敬的心来做事。'"寸发标说。

由于工艺精湛、为人诚实，"寸银匠"的名声很快不胫而走。西藏自治区民政厅也因此聘请他任西藏福利企业总公司民族用品加工部经理。

20世纪90年代初的一天，寸发标偶然在电视上看到一则外国元首访问西藏的新闻。在和西藏自治区主席互换礼物时，外方送的是一个包装精美的小锦盒，而西藏方面送的是一条织有布达拉宫图案的藏式挂毯。寸发标心想，布达拉宫固然是西藏的标志性建筑，但挂毯体积大，携带不方便。如果打制一个布达拉宫图案的金属纪念品，装在锦盒里，岂不更好？想到这里，寸发标兴奋起来。第二天，他就研究起布达拉宫的图案，画了其正面、侧面的好几款设计图，并尝试用金属片打制、绘色。两个月后，半浮雕造型的彩色金属布达拉宫工艺品问世了。

不久后，西藏自治区代表团要出访国外，听闻"寸银匠"独具匠心的发明，就定制了20个彩色金属雕布达拉宫，作为西藏的形象礼品。此后，这个造型的工艺品不断被送给美国、日本、英国、韩国等国家的客人收藏。西藏的工匠艺人也纷纷仿效这个图案，制作了各种各样的工艺品。

自从寸发标在西藏闯出一片天地后，他的家乡新华村的白族乡亲就纷纷沿着他的足迹而来。白族银匠们在拉萨街头，以前门店后作坊的形式，加工各种工艺品，并承揽制作了寺院的大量宗教用品，成为西藏制作金属工艺品的主流队伍。这些打着"西藏文化"烙印，流传到尼泊尔、阿富汗等周边国家的工艺品，其实大多数出自云南鹤庆新华村的白族工匠之手。

寸发标大师工作照

在寸发标的带动下，他的家乡新华村将银器制作产业越做越大，家家户户都传出"叮叮咚咚"悦耳的小锤敲击之声，新华村也因此成为远近闻名的"中国民间艺术之乡"。

"我之所以能坚持走到今天，并得到了一定的认可，取得了一点点成绩，这与我的信念——自觉、自信与激情分不开。"寸发标大师说。

四、寸发标大师的艺术成就

创新才是真正的继承。没有一位艺术家不从传统中汲取营养，但是，任何伟大的艺术家都是既依赖传统又充满创新精神的。"这种依赖是独创性视觉与创造性表现的基本因素。"1996年，寸发标重回新华村。西藏的经验激励着他，眼前现实却要一切从头开始。寸发标不愿意再加工普通的手工艺品，过小炉匠的生活了。他决心创制一件大作品，来奠定其声望。这就是后来名满天下的九龙壶，其孕育过程揭示了寸发标不仅具备一个普通工匠娴熟的手艺，还具备一个艺术家创造性的眼光与思考，并且能够锲而不舍地将自己的创造付诸实践。九龙壶打制完成当天，壶身还在清洗即有买主来询价，银料成本为1000元，寸发标大着胆子要价6000元，买主并不议价便即刻付款，令寸发标大吃一惊。从此，九龙壶供不应求，上门来订货的单子一张接一张。1999年9月，九龙壶的专利申请被国家知识产权局批准。而今，九龙壶已经成为新华村的标志性作品，家家户户仿制的对象。受到鼓舞的寸发标继续发挥自己的创作潜能，依托多年的手工艺加工经验和绘画功底，在吸收汉族、藏族、白族等民族文化的基础上大胆创新，相继推出了九龙喷雾火锅、九龙水烟筒、九龙泼水桶等，以中华文化标志性的龙图腾为主题纹饰的纯银工艺品。

寸发标成为新华村银器设计潮流和趋势的引领者，他的创意经由大量手工作坊仿制以后，成为新华村银器产品的一种"共有形制"，并获得了社会的广泛认可。1999年，寸发标被云南省文化厅授予"云南省民族民间高级美术师"称号，是首批13名民族民间高级美术师中年龄最小的。2003年，经由地方政府与各级政府宣传部门层层推荐，寸发标被联合国教科文组织授予"民间工艺美术大师"称号。成为中国获此殊荣的20人之一，也是手工银器制作第一人，中国民间文艺家协会主席冯骥才亲自到新华村为寸发标颁奖。2007年，寸发标被评为"云南省工艺美术大师"。政府命名工艺大师对于寸发标来说具有非常大的意义，一系列的头衔与称号为寸发标带来强大的符号资本，他冲出新华村小炉匠的生活边界，进入一个更广阔的场域。他的作品迎来了官方高级定制、博物馆的收藏（多件作品被中国工艺美术馆和云南民族博物馆收藏）和博物馆的订制（中国民族博物馆向其订制耗银1吨的大型银版浮雕作品"五十六个民族"）……寸发标那些传统与现代混合的工艺品是杂糅了多种民族文化特色，充满创新意识的，"这种混合说明了创造力的爆发，甚至突破了很多人提出的

文化'纯净'的桎梏"，这种创新受到了主流社会的欢迎，同时也反驳了那些认为少数民族艺术受到传统约束，无力改变和创新，注定要灭绝的观点。寸发标的作品或许是一种文化复兴、创造、抵抗和遗存，总之，它们充满生命力，从日渐萎缩的民族社会内部消费市场进入更广阔的空间，从整体上带动了新华村民族民间手工艺品的生产和话语地位。

五、"寸发标银器"的品牌之路

在生产力水平已经得到极大提高，仿制任何产品已非难事的今天，单纯的技术创新已经不足以成为产品效益的保证。事实上，在19世纪80年代，西方人就已经发现，将一种使用独特标识的商品与普通商品相区别，将会带来巨大的价值。今天人们所说的符号经济、象征消费等，都说明了品牌商品已经超越了简单满足人们自然生理需要的功能价值，从而更多地具有了符号意义，消费行为由此具有了追寻意义的内涵，"品牌之所以能传达意义，很大程度上是因为它们将我们置于各种各样的社会类别中。同购买决定的'理性'经济观点（这些观点支配着许多公司的计算方法）相反，选择X品牌而不选择Y品牌所涉及的远远不只是对成本效益率的精密计算。它是一种关于品牌是谁和品牌不是谁的表述"。甚至出现了"一个人就是他所消费的物品"这样简单对等的关系。因此，兼有产品优质性与消费者生活优越性暗示的品牌化生产是文化产业生产中必须加以重视的。

寸发标成为"寸大师"之后，他的产品逐渐具备了不一样的意味。进入新华村的一些游客慕名而来，希望购买大师亲手做的产品。而事实上，寸发标是不可能亲手制作那么多的工艺品来满足市场众多顾客的需要，他决定按市场的要求进一步调整自己的发展之路。2007年11月，寸发标申请获得了两个图形商标的注册使用权，分别是"寸发标"与"标祥"，打上了这两个牌子的产品也渐渐与新华村普通手艺人的产品拉开了价格的差距。2009年，寸发标注册成立了标祥九龙手工艺品加工厂，集生产加工、经销批发于一体。在后来的几年时间里，寸发标发现，用他的名字与其妻子名字合体注册的商标"标祥"市场辨识度不高，而自己的名字品牌效应更强，于是逐渐偏重使用"寸发标"为商标。在新华村，以简单的小件银器制品论，本土乡邻之间的交易价格为每克5元，寸四银庄（新华村规模最大的银器连锁品牌）的批发为每克6元，寸发标银器的批发价为每克15元（零售价为每克30余元），如果是大件银器商品，寸发标银器的批发价可达每克70～80元。产品的溢价效应明显，品牌已具备一定知名度。有意思的是，寸发标银器品牌，在昆明国贸中心、丽江阿拉丁、大理十八里铺等加盟店中受到消费者推崇的同时，在新华村的乡土社会内部却引起了一些疑惑。一些技艺出众的手艺人认为："打上'寸发标'的就是大师做的？其实他做的产品能有几件？解释不清楚。真正的品牌，必须件件是大师打

的，徒弟打的都不是，这才叫真正的品牌。"而在大理古城复兴路等主要街道上的寸四银庄、南诏银店、苍山雪银、百岁坊银器、寸银匠等60多家银器店鳞次栉比，大部分店铺都摆放着九龙壶、九龙火锅、六字箴言手镯等仿寸发标银器中的代表性作品的工艺品。一般的游客难以分辨良莠，他们总是询问这些产品是否为寸发标所出，店主们往往报以不友好态度。在新华村出来开店的一批手艺人的口中，寸发标这个人"不老实，不守手艺人的本分，喜欢出风头"。而且"敢乱要价钱，东西卖得很贵，都不是他亲手做的，让工人做了，用一个刻着寸发标名字的章骗人而已"，等等。到底应该如何理解现代市场中的这一现象呢？也许寸发标的话已经可以成为一种回答了。寸发标说："你看看现在新华村，有几个人打自己的名字？都不打的。大部分就仅仅守在他们的那个小店上，根本不想做自己的品牌，也不知道什么叫品牌，这样赚到的永远是辛苦钱。我坚持要在产品上打自己的胎记，打算慢慢积累一个站得住的品牌。"人们质疑那些刻有"寸发标"字样的产品出处，寸发标也意识到品牌必须细分。他着手把品牌分为两个系列：一个打上"寸大师"，销售自己加工的精品；一个打上"寸发标工作室"，销售自己设计，徒弟加工的商品。新华村当地大部分手艺人的生产经营观念还停留在传统社会的语境，商品的生产满足有限的社会内部消费，重制造，轻营销；而寸发标则具有了逐渐清晰的品牌概念，其生产与经营理念已经与现代市场经济相适应。难能可贵的是，寸发标还希望新华村手艺人能够在观念上有所突破，并为此积极行动。在参加完中国工艺美术协会在剑川举办的培训班之后，他开始积极申请，希望将培训班引到新华村办一届。寸发标说："我向县委、县政府申请了三万，然后寸盛荣（盛兴集团董事长）给了一万，我自己拿出两万多块钱来，一共六万多，办了一期培训。我一家一户去劝说，这次挺难得，是国家级的，我们这些工匠应该要洗一下脑。"2012年，中国工艺美术协会的培训班在新华村开班，共计290名工匠参加，授课教师包括清华大学美术学院唐旭祥教授等7人，从工艺美术到品牌观念，进行了为期6天的全方位讲授。现在寸发标口中常常提到的"胎记"等概念，就是源于教授们的讲课。

如果传统社会中人们之间的信赖关系是基于"熟人"之间的，那么，在现代社会中，信赖关系在相当大的程度上被嵌入、置于包括社会知识形式和媒体在内的抽象系统内。对于包括白族手艺人在内的所有民族民间工艺创造者来说，他们必须看到，传统的熟人社会内部消费空间日益萎缩，而以游客为构成主体的陌生人消费空间却逐渐勃兴，传统的民族民间手工艺品必须要遵循新的市场经济法则，才有可能得到更大的发展。在现代社会，对知名艺术家的集体信仰是其艺术作品得以认可的根源，这种认可使艺术家有可能通过签名的奇迹把某些产品点石成金。在充分地把握这一要诀后，"寸发标银器"品牌顺势而生。使根源于新华村传统民族社会中的一门手工技艺，能够通过艺术家品牌这样的文化创新行动而成为新的文化体系中的结构性存在，并因重新编

码而被赋予更加积极的激发人们创造活力的意义。在寸发标的规划中，要在昆明百货大楼附近开设寸发标银器旗舰店进行品牌推广，网站也在请专人打理并慢慢成形，他认为这个品牌还处于积累阶段，未来要做的事很多。少数民族艺术家寸发标的品牌活动，使我们看见民族民间工艺在当代的一种发展路径。

六、寸发标代表作

1. 九龙飞天

8年的漂泊，对家人的思念，加之长期的高原生活带来的身体不适，让寸发标起了归意，决定回乡创业。回到新华村，寸发标又开起了小作坊，但他已不甘于只做些传统的银器工艺饰品。深谙业精于勤这个实实在在道理的寸发标，尝试着开发了一套"鹤阳八景"工艺酒具，当他兴致勃勃地将潜心研制的佳作投放市场后，收获的却是"不被买家认可"。而后，寸发标发现，鹤阳八景不过是鹤庆县境内小地方的小风景，谁买账啊。要站在怎样的高度，才能被大众，甚至国际市场所瞩目呢？中华民族是龙的传人，家乡鹤庆又是"龙潭之乡"，何不做龙的图案呢？寸发标又记起评书里有"三盗九龙杯"的故事，立马想到了可以做九龙壶。"玩泥巴的都玩出大师来了，何况是玩金银的？我就不信了。"寸发标暗自给自己鼓劲。寸发标精心构思，画出了九龙壶的设计图，并请当地的老艺人指教。老艺人们说："这图好是好，就怕你做不出来。"寸发标心一横："不管怎样，我总要试一试。"

随后的两个月里，寸发标足不出户，反复钻研、敲打。功夫不负有心人，经过千锤百炼，第一个银制九龙壶诞生了。做好九龙壶的那天，寸发标在自家院子里爱不释手地清洗银壶。或许是阳光太强，阳光照在银壶上反射出去，晃到了路人的眼。一个路人走进院子对他说："你这东西很不错啊！""这东西花了我两个月时间，刚做出来，你是第一个见到的人！"寸发标呵呵笑道。"准备卖多少钱啊？"那人问。"怎么也得六七千吧。"寸发标随口答道。想不到，身后马上传来了"嚓嚓"的数钱声。寸发标一看急了："哎呀，这个东西以后是要卖的，可今天不行，我还要琢磨琢磨，看看哪里还需要修改。"那人却执意要买，并自报家门："我叫兰瑜，是一名医生，我买回去，你要看就上我家看！"寸发标见兰瑜如此欣赏自己的作品，是个知音，也就不再坚持。送兰瑜出门时，他开玩笑说："我这壶配有8个杯，把壶里的水倒进杯里，是一滴不多、一滴不少呢！"兰瑜也笑了："你这可就'吹牛'了！"过了半晌，寸发标接到兰瑜的电话，那边声音很大："你怎么弄的啊？"他正想是不是壶出了什么问题，那边又激动地说："真的是一滴不多、一滴不少啊，你是怎么计算出来的？"这一下，连寸发标自己也蒙了——因为他根本没设计算过，也没试过，所谓"一滴不多、一滴不少"只是句玩笑话而已。当晚，寸发标赶往兰瑜家，两

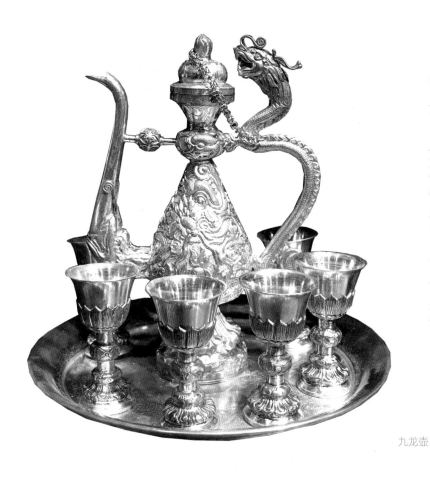

九龙壶

人都兴奋异常，每人4杯将一壶酒喝得精光。寸发标由此更相信，用心做事，必有天助。自古以来，那些巧夺天工的工艺品就是这样诞生的。

　　继九龙壶之后，寸发标又设计创制了九龙火锅、九龙桶、九龙烟筒等产品。这些产品不仅受到市场欢迎，还为寸发标赢得了广泛的声誉。人们渐渐不再把他当成一个手艺不错的银匠师傅，而是一位有着极高禀赋和创造力的工艺大师。他的作品越来越多地被收藏，并作为政府礼物馈赠给贵宾。1999年，寸发标设计的九龙壶获得国家专利，并被中国工艺美术博物馆收藏。同年，寸发标被授予"云南省民族民间高级美术师"称号；2001年，寸发标应邀为朝鲜前最高领导人打制了一套以金达莱花为图案的银制茶器。2003年12月，寸发标被联合国教科文组织授予"民间工艺美术大师"称号，成为中国享此殊荣的20人之一，中国民间文艺家协会主席冯骥才亲自到鹤庆为其授奖；2004年，寸发标打造的金钥匙，作为大理市政府赠送金庸"荣誉市民"的礼物；他还为成龙制作了纯银中华龙……

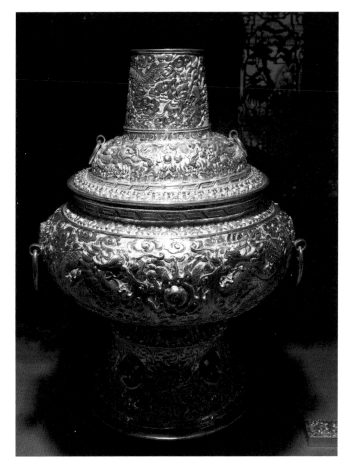

九龙火锅

九龙烟筒

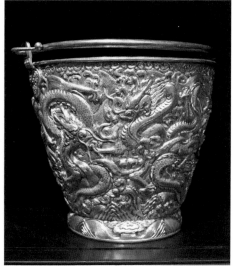

和平一桶

2.中华民族一家亲，同心共筑中国梦

寸发标制作的《中华民族一家亲，同心共筑中国梦》大型银雕屏风，集中体现了鹤庆县白族传统银器手工制作的技艺，同时在制作过程中使用了传统银器手工艺制作从未涉及的技艺，为银器手工艺制作注入了新的活力。可以说，《中华民族一家亲，同心共筑中国梦》大型银雕屏风是白族手工艺人勤劳和智慧的结晶。屏风用料600公斤纯银，长6.6米，厚0.74米，高3.5米，由11位工匠日夜打制4年多时间，是迄今为止，整个云南体积最大、最重、制作时间最长、艺术水准极高的大型银器。作品中56个民族每个民族一男一女齐聚在天安门前，背后三山五岳、黄河长江云蒸雾绕，万里长城盘旋其间，气势恢宏，西南三塔巍巍，还有珠峰、天山、布达拉宫等环护，和美异常。

中华民族一家亲，
同心共筑中国梦

银雕屏风制作

银雕屏风设计图

基诺族创作采风

银雕屏风上展现的基诺族形象

银雕屏风上的展现的
汉族形象设计图

　　草图设计由寸发标提出思路，在充分参观考察学习的基础上，寸发标和白族农民画家董金文共同绘制草图，并在此基础上进一步加强设计，最终形成设计图。设计图完成后，先后送云南省民族宗教事务委员会和国家民族事务委员会进行审查。

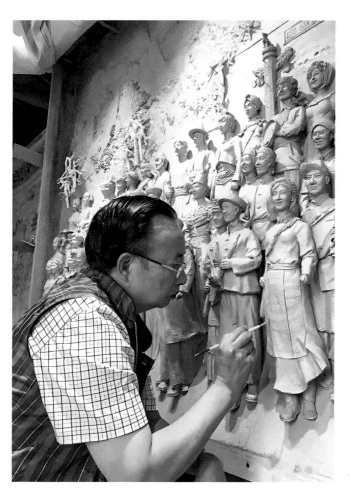

草图设计

寸发标在修改泥塑

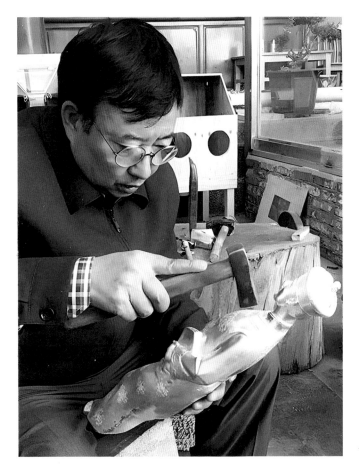

寸发标在加工纯银组件

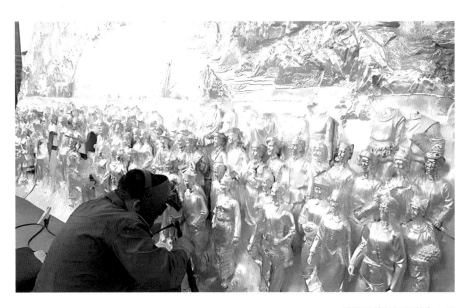

将单件的粗坯组装在一起

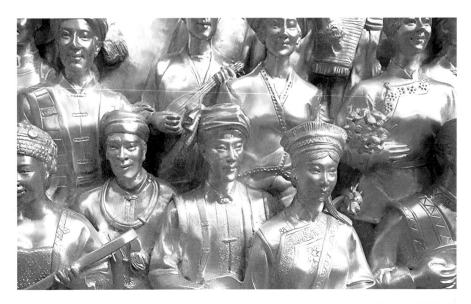

组装后的银雕局部

防氧化处理并进行清洗抛光

成品

第五章 鹤庆银器纹样创新再设计

一、"祥云瑞彩"创新银饰设计

1. 设计纹样的选取

云纹较为优美，称"祥云"；形态似飞鸟，曰"瑞雀"，是古代吉祥图案，象征高升和如意，应用较广，有"如意云"和"四合云"等多种。"云纹"的四周盘龙踞虎，大概是取神兽警示之意。

云纹形态的整体演变趋势呈现为：在原有的基础上，结构日趋复杂，造型日趋丰厚，形象日趋细腻。这些可以概括为精致化的发展趋势，体现了中华民族为满足自身审美需要所做的不断努力。艺术形成发展的一般规律表明，日益增进的审美经验和表现要求一旦达到一定程度，便会突破原先的形式构架去寻求适合自己的表达形式。

云纹1

云纹2

2．产品风格分析

（1）简约风格

现代人生活节奏比较快，生活用品常追求一种简洁的风格，珠宝首饰也是如此。珠宝首饰具有丰富的变化性和适应性，富有流动性和唯美装饰性，将复杂的东西变得简练、纤巧、细腻。早年曾一度风行于建筑艺术中的"少即多"的简单至上原则被沿用到现代首饰设计中。简洁流畅的线条，简约凝练的结构，形成这一风格的主旋律。不论是戒指、耳环、吊坠、胸针还是手链，其外观皆呈流线型或几何型，视觉上简约明快、含蓄内敛。

（2）自然风格

自然风格设计的内涵紧紧地呼应大自然的主题，是以大自然为题材的款式设计。大自然有丰富的光彩，在首饰设计上表现为基本、纯净的线条，透过比例均匀的造型，传递安静、平和、纯真的感觉，表现和谐的灵性美。如以地球、月亮、星辰等自然天体为主题的首饰；以蛇、豹、鹰等动物为创作主题的首饰；以花、草、木等植物为创作主题的首饰，等等。这些珠宝首饰的出现，给追求个性化的消费者带来惊喜。自然风格首饰蕴含的生命活力主要来源于人们心中那一份乡土情结和对自然界感悟的生态意识，使人感受到一种自我意识的生命和活力，从而唤起人们珍爱生命的潜在意识，并给人们以舒适和安全感。这种追求清新、淳朴，注重返璞归真和探讨个性的自然风格首饰，已成为现代首饰设计的潮流。

（3）民族风格

中国是一个多民族的国家，各民族都有自己独特的风俗习惯、生活方式和宗教信仰。由此也造成少数民族的珠宝首饰具有鲜明的民族特色，在首饰材质、样式造型以及首饰的佩戴方式等方面均有民族文化的烙印。丰富多彩的少数民族首饰文化为中国首饰文化增添了迷人的色彩。在首饰的设计上，设计者们将现代的物质材料与传统风格的造型有机地糅合在一起，其首饰设计不带任

简约风戒指　　　　　　　　　　　　　　　　　　自然风戒指

何浮华的色彩，呈现其清新、自然的格调，力求在作品中体现其人性的回归。这种设计思潮所表现出来的是浓郁的民族气息和纯真的美。

3. 产品设计方案的完善

下方这套作品最终选择了简约风格和民族风格相结合的风格，呈现出不同感觉的珐琅首饰。该系列珐琅首饰分别是戒指、项链、耳钉、胸针，全部是以祥云纹样进行设计。再根据珐琅工艺在不同地方加以点蓝，让首饰看上去更加华丽。

设计草图

电脑效果图

<div align="right">实物图片</div>

作品设计：付蕊　北京电子科技职业学院11装饰艺术设计（5）班
指导教师：韩晓坤

二、"鸟巢"形象首饰设计

1．设计调研

在前期的市场调查阶段，针对饰品这一类型产品，分别在北京的"前门""南锣鼓巷""798"这三个流动人口密集的户外场所进行调查，并设计调查问卷以作统计。考虑到调查地点人流量旺盛，时间有限，故不多做设问，以10道选择题为主，1道自由评论题为辅进行调查统计。

①您是否有佩戴饰品的习惯？是/否

②若您佩戴饰品会考虑什么材质的饰品？金　银　玉石　钻石　木制品其他

③佩戴的饰品价格预算是多少？0～200元　200～300元　300～400元　500元及以上

④若是日常佩戴，哪类饰品会成为您的选择？耳饰　项链　戒指　腕饰

⑤您所佩戴的饰品是从哪里购买的？网店　实体店

⑥您所购买的饰品有没有品牌？有　无

⑦您能列举出几个您所见到过的或购买过的饰品品牌吗？

⑧您对目前市场上的商品还满意吗？

⑨您觉得哪些地方可以改进？

⑩您会尝试私人订制饰品吗？

经调查，随着生活质量的提高，越来越多的人选择佩戴一些配饰和服装进行搭配。调查证明，一部分佩戴饰品的人有从众心理，会根据时下的潮流引导，选择新潮的配饰。流行饰品几经沉浮，除了一些经典之外，消费者逐渐开始追求饰品的特殊性，要在人群中显出与众不同。而质地较软的白银既

具有可塑性强的特点，又有价格亲民的优点，让银饰占据了个性饰品的半壁江山。

2. 产品选题

本次产品研发，主题是新北京新礼物，选题重点在于一个字"新"。新北京的形象在建筑上尤为突出，从新机场到北京南站，再从北京电视台双子楼到国家大剧院，还有具有时代性的建筑"鸟巢"国家体育场。人的眼球是人身上活动最快的器官，从眼睛里接收到的信息越直接越特殊越能给人留下印象。建筑物别出心裁的外观就是以其不一般的造型给人强烈的视觉冲击，才让人产生深刻的印象。北京众多建筑物中，最吸引人之一的是"鸟巢"国家体育场，故产品主题选定以鸟巢形象为原型进行再设计的饰品开发。

<div align="right">国家体育场鸟巢</div>

3. 鸟巢形象主题银饰产品开发

（1）产品简介

鸟巢形象主题银饰产品开发，是根据国家体育场鸟巢的钢结构外形为设计灵感选取其中的精华部分，再结合饰品的特点进行设计。市场上也出现过鸟巢主题的饰品，大致可分为两款："等比例缩小"及"选取某一角度的鸟巢进行平铺"，缺乏设计感。此次产品设计开发从市场上同类型的产品上吸取教训获取经验，从零做起，从造型上开发设计。

（2）产品设计

本次设计的这套系列饰品的立意基于简约细致、严谨认真的宗旨，针对追求时尚个性的消费者进行设计。整套首饰包括耳钉一对、带有项坠的项链一条、戒指一枚、手镯一只。耳钉和项坠整体以尖锐的不规则三角形为主体框架，三角形框架里交织着类似鸟巢外形的金属结构。而戒指和手镯结合器型圆润的特点，将鸟巢还原成鸟窝状。相互堆叠镂空的结构在这套首饰里显得庄重、优雅、大气。这套首饰既适合日常穿戴，又适合出席各种活动，素雅简约的外表，方便搭配各种服装，无论日常休闲，还是西装礼服，都可以适用。

<p align="right">鸟巢系列首饰</p>

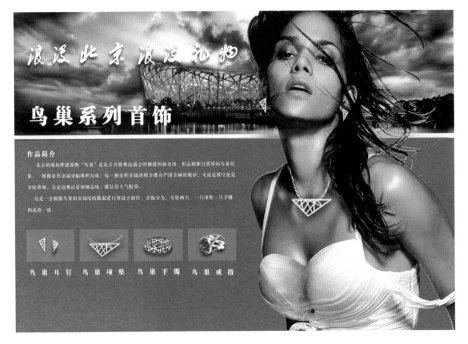

<p align="right">鸟巢系列首饰佩戴效果图</p>

作品设计：张宇　北京电子科技职业学院11广告设计与制作（5）班

指导教师：于凯

三、鹤庆银饰"空白阁"非遗项目的传承与创新品牌及文创产品设计

1."鹤庆银饰"非遗项目资料搜集与整理

以"鹤庆银饰"为文创设计内容，了解"鹤庆"银饰作品的制作过程；了解鹤庆银饰工艺方法；了解云南鹤庆文创市场情况。通过书籍杂志等纸质媒体以及网络信息等新媒体，搜集鹤庆银饰的文字与图片资料，并对市面上的同

鹤庆银饰1 鹤庆银饰2

鹤庆银饰3 鹤庆银饰4

类文创产品进行有效分析，吸取他们的优点，进而对"鹤庆银饰"元素的产品进行创意构思，通过市场调研来确定风格，明确消费群体以及设计风格定位等。

2. "鹤庆银饰"系列作品设计主要元素提炼与组合

核心图形一般指图形所表现出来的物象外形与结构，从图中提取其"形"的元素，然后将这些提取的元素进行设计重组，成为整个品牌中重点围绕展开的图形。经过前期调研搜集资料得知，鹤庆银饰所呈现的纹样品类繁多，主要有汉族纹样、藏族纹样和白族纹样等。纹样内容也是多种多样，植物类、动物类、器皿类等都为图案设计提供了帮助。为了使设计出的文创产品更具地方民族特色，本次设计主要以白族传统图案为主要灵感来源，这些图案也会更加有利于推广旅游纪念品。

将传统图案提炼概括，重新绘制后进行新的变化与组合，纹样的表现手法采用线条的方式，以体现现代感。核心图形提取了鹤庆历史悠久的三须链，三须链是白族妇女胸前的一种银质链类饰物。白族以白为喜，白族妇女的服饰多以白色绣花为主，所以银白色的三须链深受白族妇女的喜爱，寓意岁月如蜜、万事如意，更得到中外旅游者的好评。在三须链上加入重新设计组合的鹤庆银饰常用纹样，本系列作品中主要将鹤庆纹样代入现代手法表现中，使传统纹样

更具有现代感。"鹤庆银饰"取第一个"鹤"字，动物仙鹤寓意延年益寿，故而用这种动物创作设计图，与鹤庆相结合，能够保留这种传统韵味，再加入一些大胆创新的想法，让整个品牌看起来更有特色。包装选用小清新的颜色，比较偏向年轻化的风格，既不失少数民族特色，又不会觉得老旧传统没有新意。为了让消费者对设计的产品感兴趣，必须融入新的想法来吸引他们的眼球。设计的这些旅游纪念品主要投放在旅游景点，要求携带方便，可长久保存留作纪念，有实用价值，还可直接用来推广当地文化。

鹤庆银饰图案提炼1

鹤庆银饰图案提炼2

鹤庆银饰图案提炼3

鹤庆银饰手镯

鹤庆银饰手镯图案提炼

图形组合1

图形组合2

图形组合3 图形组合4

3．品牌色彩

色彩亦作"色采"，意思是颜色，也比喻某种情调或思想倾向，色彩可分为有色彩和无色彩两大类。"空白阁"作品采用了粉色、蓝色、绿色、黄色等多种浅色色值，吸纳了白族少数民族服饰上的一些颜色，作品色彩设计有一种清新的感觉，使人眼前一亮，不会有疲劳感，设计品位符合青少年人群的审美。作品还采用了部分高级灰色值，以提升品牌的品质感。

C:33 M:0 Y:14 K:0

C:0 M:66 Y:47 K:0

C:46 M:0 Y:44 K:0

C:0 M:35 Y:85 K:0

色标

4．文创产品设计

文创产品作为旅游纪念品主要投放在当地的旅游景点，来鹤庆旅游的人们除了购买银饰外，也可以购买具有当地特色的文创产品，把一份旅游的美好回忆带回家，送给亲朋好友作为纪念。例如：手机壳、徽章、T恤衫、冰箱贴，等等，价格合理，又具有实用性，作为旅游纪念品再适合不过。

旅游文化产品种类繁多，比较适合产品载体的还有抱枕、手提袋、小台灯、钉子画、鼠标垫等。

鹤庆银饰文创产品1

鹤庆银饰文创产品2

鹤庆银饰文创产品3

鹤庆银饰文创产品4

作品设计：林蕊　北京电子科技职业学院15广告设计与制作

指导教师：李颖

四、"鹤庆银饰——瓦猫"文创衍生品设计

1. 信息收集与整理

以"鹤庆银饰——瓦猫"元素为主线，了解与掌握作品的设计创意过程。

通过书籍杂志等纸媒体、网络信息媒体、新媒体等渠道，收集鹤庆瓦猫的文字与图片资源。

对市面上现有的以鹤庆银饰作为元素的艺术作品与文创产品进行收集、整理与分析。

分析构思与提炼最能凸显和表现鹤庆特色的纹样、色彩与图形元素，为下一步作品设计做准备。

鹤庆银饰平安锁

鹤庆银饰装饰纹样

鹤庆银饰手镯

鹤庆银饰

瓦猫1

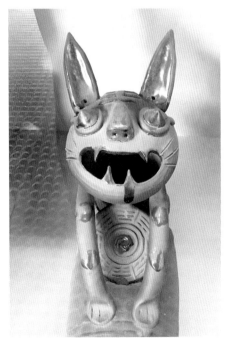
瓦猫2

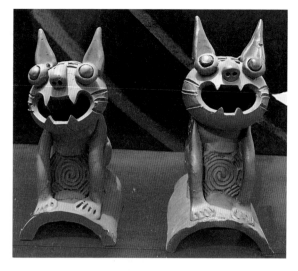

瓦猫3

2."鹤庆银饰——瓦猫"系列作品设计主要元素提炼

鹤庆银饰图片的收集,选择鹤庆银饰中有代表性的瓦猫纹样典型特征作为元素,对图形进行加工处理。

瓦猫形象的设计初期是从银饰上提取的纹样,但提取出的形象不是很满意,无法凸显瓦猫本身形象的传统特色,所以作者又参考鹤庆屋顶瓦猫本身的形象,做出了瓦猫的四肢,再加以艺术加工,保留原始、夸张、别具特色的外形,进而完成了瓦猫形象的创新设计。作品运用现代设计表现技法,加上时尚潮流的设计风格,最终做了四个不同表情和身体装饰的瓦猫形象。

单独的瓦猫形象作为核心图形略显单薄,如果能够与鹤庆本土民族纹样结合,一定会碰撞出美丽的火花。作者将瓦猫与鹤庆银饰上提取的纹样以及鹤庆民居山墙彩画的纹样加以重新设计排列,将其中的纹样例如:龙纹、火纹、寿纹、蝙蝠纹、水纹、云纹、鱼纹、宝相花纹、喜鹊、仙鹤等与瓦猫结合,使新组合的图形更具传统韵味、吉祥之意。作者在纹样展现形式上做出了一些创新设计,颜色使用大胆,使其带有现代感和趣味感。

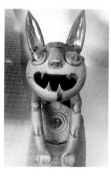

银饰上的瓦猫　　　　　　瓦猫原型　　瓦猫图形初步提炼

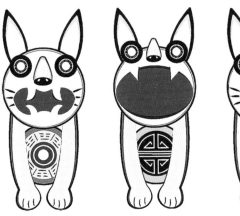
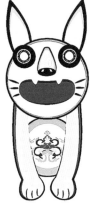

四种瓦猫卡通形象

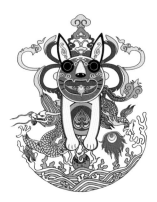

瓦猫组合形式

3. 品牌衍生品设计

旅游文化产品种类繁多，经过头脑风暴和市场调研，最终选定比较适合作为产品载体的明信片、帆布包、笔记本、手机壳、易拉罐、亚克力摆件、手机壳、异形抱枕等，重点设计"瓦猫"可拆卸摆件和异形抱枕系列作品。

瓦猫文创产品——明信片

瓦猫文创产品

海报

保温杯

异型抱枕

亚克力摆件

展台实物图片1

作品设计：崇泽华　北京电子科技职业学院15广告设计与制作

指导教师：李颖

五、鹤庆银饰文创产品"再遇见"品牌Logo及文创衍生品设计

1. "再遇见"品牌故事

以"再遇见"为元素的构思与设计过程为主线，了解与掌握"再遇见"作品的设计创意过程。

白族主要聚居在云南省大理白族自治州，有自己独特的语言"白语"和文字"白文"。同时，白族还是一个聚居程度较高的民族，有民家、勒墨、那马三大支系，受汉文化影响较深。鹤庆银饰经过了千年的传承，在云南大理新华村形成了独树一帜的"银饰村"，家家生产银饰。

这些优秀的传统文化每年吸引了大量的游客去那里旅游观光，同时也使得白族的文化得到了更好的宣传和发展。但是这些文化如果仅仅靠旅游业得到发展，还是远远不够的，现在是一个高速发展的信息爆炸时代，如果运用单一的宣传方式是无法让地方文化得到更好传承与发展的。因此，我们要运用多种方式、途径对白族文化进行宣传，让更多的人了解、喜爱白族文化。

为了更好地对鹤庆银饰进行宣传，对此作品起名为"再遇见"，再遇见是为了抒发一种再次相遇的情怀，它表达出那些去过新华村乃至云南的人，对云南的风土人情产生出的留念和期待再次相见之情。整套作品就是想渲染这样的情绪，让美好的回忆伴随着云南、伴随着鹤庆之旅，即使回到生活工作的都市，也期待一份心灵的再遇见。

2．Logo设计

在Logo设计中依旧加上了鹤庆的传统文化，让那些去鹤庆旅游的人们看到Logo就可以对鹤庆大理新华村产生留恋之情，去了一次还想再去。

Logo主要采用红色和黑色两种颜色来表达再遇见的情怀。黑色是现代色，它的出现更好地让Logo紧跟时代潮流，不至于被迅速发展的社会所淘汰。红色的出现则是加入了鹤庆白族的传统文化，在鹤庆白族，红色代表了喜庆和大吉大利。经过长时间的历史文化积淀，在鹤庆白族形成了"一点红"民族服饰特色。白族女性服饰无论姑娘装或媳妇装都有红色点缀装饰，但总体基调还是以青色、蓝色、黑色、白色为主，尤其中老年妇女可以说是"惜红如金"，仅仅在胸前或耳环缀以一点点红色的珠宝、纽扣或红毛线、红绣球、红纪念章，非常醒目，与服饰的色彩搭配得很协调。红色多了显得艳，红色少了又有点素，点到为止，恰到好处，堪称点睛妙笔，因此称它为"一点红"。所以在作品Logo设计中加入了红色，也正是为了呼应鹤庆白族的"一点红"的民族特色。同时，红色在黑色的映衬下也显得更加醒目，让Logo鲜活起来。

为了更好地表现"再遇见"的情怀，把笔画中原本直来直去的90°角稍微做了一下调整，个别地方稍微变缓，使得Logo不再僵硬，多了几分期待再遇见的温暖情愫。

| Logo初始稿 | Logo改进稿1 | Logo改进稿2 | Logo最终稿 |

作品设计： 尚飞超　北京电子科技职业学院15广告设计与制作

指导教师： 张芸

3．品牌中的设计探索

（1）"再遇见"辅助图形主要元素提炼

"鹤庆银饰"图片的收集，应选择最能体现"鹤庆银饰"典型特征的图形作为元素，再对图形进行加工处理。

在辅助图形设计过程中走了很多的弯路，开始的图形缺乏情感，没有再次相遇的情怀，只是单纯的提取图形并且运用打散重组的创新方式进行改进。应用方法单一，不能很好地让各个产品之间进行更好地融合。

"再遇见"品牌传承传统文化、结合现代社会文化发展趋势，特征明确、别具特色，在进行元素提炼时保留传统纹样，并将各个纹样加以结合。

在各个银饰上提取的纹样通过运用组合再设计的手法，充分体现鹤庆传统文化，并将其发扬光大。作品与鹤庆大理新华村家家户户生产银饰进行了结合，体现了其多元化的文化特征。纹样中加入了一点红色，同时也是鹤庆白族人民的民族服饰特色。

（2）品牌衍生品设计

旅游文化产品种类繁多，比较适合作为产品载体的有T恤、帆布包、纸杯、书签、鼠标垫、钥匙扣、手机壳，等等，经过头脑风暴和市场调研，最终选定T恤衫等为设计项目，重点设计"再遇见"餐厅系列作品。

同时，为了更好地跟紧时尚潮流，并且在为客户节约资金又不失去鹤庆银饰品牌"再遇见"主题含义的前提下，使用了文身贴的方式来表现产品的创新，同时也保留了产品本身所拥有的颜色效果。文身贴使用方法简单、价格低廉、方便、实惠、有趣味，能更好地表现了再次相遇的情怀。

鹤庆白族三须链　　　　　　　　　　　　鹤庆白族三须链提炼概括

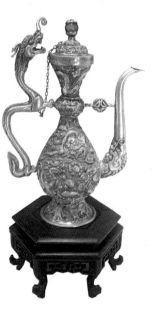

鹤庆银饰葫芦　　　　　　　　　　　　　鹤庆银饰酒壶

"再遇见"纹样

"再遇见"抱枕

"再遇见"冰箱贴

"再遇见"帆布包

"再遇见"盘子

<div align="right">"再遇见"文身贴</div>

作品设计：尚飞超　北京电子科技职业学院15广告设计与制作

指导教师：张芸

六、"银·记"品牌包装及衍生品设计

1."银·记"品牌故事

银饰上雕刻的纹样，都有它的含义，无论是作为爱意送给心上人，还是作为长辈送给晚辈用作祝福，这些纹样印记既是美好的祝福又是一种传承，传承爱情、传承亲情……在品牌设计中，这种传承被引申为传承文化，传承民族手工技艺。

品牌故事："银饰上雕刻的纹样，就像历史的痕迹一样，印刻着我们的记忆：小时候外婆的喃喃低语，刚刚买的雪糕掉在了地上，从长辈的手中接过充满爱的银饰，或是从爱人手中接过承诺爱情的信物，都无一例外地承载着我们记忆中最重要的片刻时光，银·记，又同印记，印刻着我们最美好的时光。"

2．项目的传承与信息的搜集整理

以"银·记"为元素构思、设计过程为主线，了解与掌握"银·记"作品的设计创意过程。在前期资料搜集中，前往北京服装学院参观调研，通过此次调研，学生们发现了饰品的设计魅力，如何将鹤庆银饰这个主题与现代设计理念相结合，让鹤庆这种古老银饰品焕发出现代的生机是本次设计的主要任务。

在参观北服校内的少数民族服装博物馆时，学生们研究了白族服饰的特点，其装饰手法多样。白族服饰整体以白色为主，其间搭配丰富的其他颜色，如：红色、蓝色、绿色、粉色、黑色等，整体上看既统一又富有变化，非常美丽。所以在创作鹤庆元素的品牌上，又考虑了关于白族服饰的文化推广，把白族服饰加在白族文化的衍生品中，制作一套白族娃娃，一套五个，材质选择绒布料，棉花填充将其作为品牌吉祥玩偶手办，既丰富了衍生品的种类，又使整套作品变得更加有趣味性。

接下来参观北京服装学院毕业生毕业设计作品，很多同学的作品都让人眼前一亮，特别是一个包装设计的作品，很吸引人。所以此案例以做一个关于包装设计以及系列衍生品的产品为主，探索和思考如何将鹤庆银饰的纹饰通过重新演绎和再设计，运用到现代包装上，这是本次设计重点要解决的问题。

3．品牌主图形与辅助图形设计

查找了银饰的图片后，先尝试对小件的银饰图片提取元素，提取了一部分后发现，虽然都是银饰的图案，但是单拿出来，似乎并不像银饰的风格，变得小气又不高雅。寸发标大师的一系列银器作品可以作为灵感来源，作品造型大气、图案丰富、做工精美，其中九龙壶、佛教"七宝"、银雕葫芦等的图案比饰品的图案要复杂多样，加深了学生对于银饰的认知。两周的时间提取了大量图案，在达到了一定数量之后，对图形进行打散再组合，排列筛选，完成了多个核心图形，最后选择两个主图形和两个辅助图形，作为品牌的核心图案。

银碗－寸发标大师作品

 主图形1

 主图形2

 主图形3

辅助图形1 辅助图形2

4. 包装设计及衍生品设计

为了凸显银饰的色彩和品质感，包装设计选择黑色，印花为白色。在材质上，除了纸质盒子，还制作了具有手工韵味的藏蓝色布袋子，更符合白族特色。为了表现银饰的质感，还选择了烫银工艺来制作Logo。

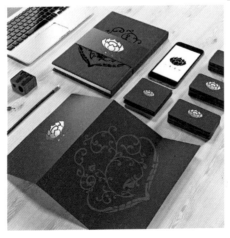

"银·记"包装设计

作品设计： 梁静　北京电子科技职业学院15广告设计与制作
指导教师： 张峻

参考文献

[1] 陈莹嬴. 工业化背景下的云南新华村首饰技艺研究 [C] // 中国职协2017年度优秀科研成果获奖论文集（一二等奖）. 2018: 1159-1180.

[2] 杨柳，任伟. 云南鹤庆新华村银饰锻制技艺传承方式考察 [C] // 中国艺术学文库·艺术人类学文丛：文化自觉与艺术人类学研究（下卷）. 2014: 421-433.

[3] 吴铜鹤. 文化旅游语境中"鹤庆银饰"造型设计研究 [D]. 昆明理工大学，2014.

[4] 尹湘云. 浅谈鹤庆民俗及其民歌 [J]. 保山师专学报，2003（06）：41-43.

[5] 寸锡彦，杨丹丹. 从鹤庆县白族的填井民俗中看井崇拜和井文化 [J]. 商，2015（15）：132.

[6] 章虹宇. 白族地区有关《格萨尔王传》的传说及其民俗活动的调查 [J]. 民族文学研究，1990（03）：78-82+55.

[7] 杨洋. 大理鹤庆民间瓦猫探析 [D]. 云南艺术学院，2016.

[8] 曹秉进. 云南鹤庆白族银器工艺 [M]. 昆明：云南大学出版社，2012.

[9] 楼艺婵. 一个少数民族艺术品牌的生成——新华村白族工艺大师寸发标生活史研究 [J]. 思想战线，2014，40（05）：85-88.